Michel Twite Kabemba

LA DÉMONSTRATION D'EXCELLENCE EN JÉSUS-CHRIST

Les éditions Livres Inspirés
E-mail : livreinspire@gmail.com
Facebook : @Livres Inspirés
YouTube et Instagram : Livres Inspirés
Téléphone : +243 813028311/ 995409504
Édition en langue française

LA DÉMONSTRATION D'EXCELLENCE EN JÉSUS-CHRIST
©2024, Michel Twite Kabemba
Kinshasa - République Démocratique du Congo
Bibliothèque Nationale du Congo, 2024
Tous droits réservés
Dépôt légal : SM 3.02408-57469
ISBN : 979-8-335436-28-1
EAN : 9798335436281

Contacts de l'Auteur :
Facebook : Michael Kabemba
Email : kabembat@gmail.com
Téléphone : +243 853 468 092

Les Éditions Livres Inspirés, pour l'édition en langue française. Sauf indication contraire, les versets bibliques cités dans ce livre sont tirés de la version ci-après : Bible louis second 1910. Ce livre est sous la protection des lois sur les droits d'auteurs de la République Démocratique du Congo. Aucune portion de ce livre ne doit être reproduite en entier ou en partie sans une autorisation écrite de l'auteur. Exception faite de brefs extraits dans des magazines, des articles, des revues, etc.

TABLE DES MATIERES

REMERCIEMENTS ... 6
INTRODUCTION .. 7
Chapitre I L'identification 13
Chapitre II Les choses sacrées et les interdits dans la bible
... 33
Chapitre III La connaissance 49
Chapitre IV La reconnaissance 61
Chapitre VI Le système de renouvellement 135
Chapitre VII La main de Dieu 153
Conclusion .. 161
Références .. 163

REMERCIEMENTS

Je remercie ces merveilleuses personnes qui m'ont aidé à écrire cet ouvrage : Pasteur Ken LUAMBA, mon père spirituel, Pasteur Hero MBUMA mon superviseur, Gabrielle NINA MITCH, ma correctrice d'épreuve, Josué TSHIMANGA, assistant de correction

INTRODUCTION

Notre Dieu est excellent, tout ce qu'Il fait l'est aussi. Si nous contemplons l'œuvre de Ses mains : la lune, le soleil, les étoiles la terre et tous ce qu'il contient, nous constaterons que toute la création nous démontre l'excellence de Dieu. Au fait, l'excellence caractérise Dieu Lui-même : Ses conseils, Ses projets, Sa parole, Sa pensée, Sa puissance, Son amour, etc. Nous ne pouvons imaginer combien son royaume est excellent, car tout ce qu'Il fait est bon.

Dans l'Ancien Testament, Dieu avait utilisé les hommes pour donner des Solutions à Son peuple, à l'instar de Moïse, Josué, les Juges, les prophètes. Mais, pour nous démontrer Son amour et Son excellence, Il nous a donné Son propre Fils Jésus-Christ de Nazareth. « Les grands-prêtres institués par la Loi sont des hommes marqués par leur faiblesse. Mais celui que Dieu a établi grand-prêtre par un serment solennel, prononcé après la promulgation de la Loi, est son propre Fils, et il a été rendu parfait pour toujours. » Hébreux 7 :28 (La Bible du Semeur)

Dieu veut que nous puissions être excellents c'est pourquoi il nous a donné un modèle, Jésus-Christ, qui a vécu parmi les hommes sans péché, mort ressuscité, il est monté au ciel un lieu d'excellence où il nous prépare une place.

Apocalypse 5 : 1-10 « Alors je vis dans la main droite de celui qui siégeait sur le trône un livre écrit à l'intérieur et à l'extérieur. Il était scellé de sept sceaux. Je vis aussi un ange puissant qui proclamait d'une voix forte : ---Qui est digne d'ouvrir le livre et d'en rompre les sceaux ? Mais personne, ni au ciel, ni sur la terre, ni sous la terre, n'était capable d'ouvrir le livre ni de le lire. Je me mis à pleurer abondamment parce qu'on ne trouvait personne qui fût digne d'ouvrir le livre et de le lire. Alors l'un des vieillards me dit : ---Ne pleure pas. Voici : il a remporté la victoire, le lion de la tribu de Juda, le rejeton de la racine de David, pour ouvrir le livre et ses sept sceaux. Alors je vis, au milieu du trône et des quatre êtres vivants et au milieu des vieillards, un Agneau qui se tenait debout. Il semblait avoir été égorgé. Il avait sept cornes et sept yeux, qui sont les sept esprits de Dieu envoyés par toute la terre. L'Agneau s'avança pour recevoir le livre de la main droite de celui qui siégeait sur le trône. Lorsqu'il eut pris le livre, les quatre êtres vivants et les vingt-quatre vieillards se prosternèrent devant l'Agneau. Ils avaient chacun une harpe et des

coupes d'or remplies d'*encens qui représentent les prières de ceux qui appartiennent à Dieu. Et ils chantaient un cantique nouveau : Oui, tu es digne de recevoir le livre, et d'en briser les sceaux, car tu as été mis à mort et tu as racheté pour Dieu, par ton sang répandu, des hommes de toute tribu, de toute langue, de tout peuple, de toutes les nations. Tu as fait d'eux un peuple de rois et de prêtres au service de notre Dieu, et ils régneront sur la terre. »

Nous vivons dans un monde où la souffrance, la maladie et la mort règnent. Les conflits font rage entre individus et nations. Ce n'est pas un endroit où il fait bon vivre, dès qu'un rayon de beauté ou d'espoir perce, l'obscurité est aussitôt cachée par le prochain meurtre ou la prochaine catastrophe naturelle. Par ricochet, devant ces souffrances nous nous posons une question de savoir si qui, va nous aider à sortir dans cette impasse.

Étant chrétiens, nous sommes équipés du Saint l'Esprit, et Dieu veut nous utiliser pour fournir des solutions inspirées de la sagesse insurpassable de l'Éternel aux problèmes de ce monde, à l'église, dans les environnements de travail, dans les familles où nous vivons, dans les écoles et universités que nous fréquentons, etc.

Genèse 41 : 15-25 « Celui-ci dit à Joseph : ---J'ai fait un rêve et personne n'est capable de l'interpréter. Or, j'ai entendu dire qu'il te suffit d'entendre raconter un rêve pour pouvoir l'interpréter. Joseph répondit au pharaon : ---Ce n'est pas moi, c'est Dieu qui donnera au pharaon l'explication qui convient. Le pharaon dit alors à Joseph : ---Dans mon rêve, je me tenais debout sur le bord du Nil. Sept vaches grasses et belles sortirent du fleuve et se mirent à paître sur la rive. Puis sept autres vaches surgirent derrière elles, maigres, laides et décharnées ; elles étaient si misérables que je n'en ai jamais vues de pareilles dans tout le pays d'Égypte. Ces vaches décharnées et laides dévorèrent les sept vaches grasses, qui furent englouties dans leur ventre sans que l'on remarque qu'elles avaient été avalées : les vaches maigres restaient aussi misérables qu'auparavant. Là-dessus je me suis réveillé. Puis j'ai fait un autre rêve : Je voyais sept épis pleins et beaux pousser sur une même tige. Puis sept épis secs, maigres et desséchés par le vent d'orient poussèrent après eux. Les épis maigres engloutirent les sept beaux épis. J'ai raconté tout cela aux magiciens, mais aucun d'eux n'a pu me l'expliquer. Joseph dit au pharaon : ---Ce que le pharaon a rêvé constitue un seul et même rêve. Dieu a révélé au pharaon ce qu'il va faire. »

Joseph a démontré l'excellence en interprétant le rêve de pharaon que les autres ont échoué, et il a donné une solution parfaite. L'excellence en Jésus-Christ est aussi la plus haute qualité de vie et de service physique et spirituel ; tout chrétien doit y aspirer. C'est un processus dans lequel il s'engage à offrir à Dieu et aux hommes ce qu'il a de meilleur avec joie, crainte, humilité et amour, tout en cherchant à s'améliorer constamment.

Nous sommes responsables de ce que nous disons ou faisons, mais à quelle hauteur mettons-nous la barre ? Pour bien comprendre l'Excellence, il faut passer par son opposé : la médiocrité. La Médiocrité est le caractère de ce qui est médiocre. C'est-à-dire ce qui est d'une valeur inférieure à la moyenne. L'excellence, par contre, c'est le haut degré de la perfection ; ce qui est très bon, supérieur ; titre honorifique donné à un ministre, Évêque, ambassadeur, président. « Daniel surpassait les chefs et les satrapes, parce qu'il y avait en lui un esprit supérieur ; et le roi pensait à l'établir sur tout le royaume. » Daniel 6 :3 « De même que vous excellez en toutes choses, en foi, en parole, en connaissance, en zèle à tous égards, et dans votre amour pour nous, faites-en sorte d'exceller aussi dans cette œuvre de bienfaisance. » 2 Corinthiens 8 :7

Que notre style de vie, nos relations, nos chants, notre travail, nos prédications, nos foyers, nos biens, notre vie toute entière démontre l'excellence dans le seigneur Jésus-Christ. Pour démontrer l'excellence en Jésus-Christ, nous allons exploiter sept chapitres qui pourront nous aider à comprendre et à mettre en pratique cette notion.

Chapitre I
L'identification

L'identification est le processus par l'Excellence de formation de la personnalité. C'est l'action d'identifier ou d'établir l'identité de quelqu'un. Aussi, c'est le processus par lequel un sujet constitue son identité, sa personnalité depuis l'enfance jusqu'à l'âge adulte. La question de l'identité est devenue si forte de nos jours, qu'aujourd'hui, elle est en difficulté.

La confusion des rôles et les désarrois de l'individu-sujet sont des éléments qui renvoient la crise des identités à des réalités dont nous sommes les témoins dans notre entourage, et cela tant dans le domaine social, spirituel que professionnel.

La question étant très vaste et ce chapitre ne pouvant traiter que certains aspects, j'ai choisi de l'aborder sous deux angles, tout en privilégiant la question de l'identité professionnelle et chrétienne.

La crise économique et la dérégulation de l'emploi ont généré une crise de l'identité professionnelle, l'individualisation et la privatisation des croyances, et donc une moindre emprise des institutions religieuses ; les normes étant de plus en plus produites par les individus, cela a produit l'affaiblissement de l'identité professionnelle, avec ses nombreuses manifestations (effondrement des repères, incivilités, délinquance, crise du lien social, etc.).

L'étape la plus importante pour atteindre l'excellence est donc de trouver son identité dans la vie. Tout le monde est né différent scientifiquement c'est évident, personne d'autre que vous n'a votre ADN. Il y a des distinctions énormes à la naissance entre les cerveaux des différents bébés. Votre cerveau n'est câblé comme nul autre et il détient une configuration unique.

Cette singularité scientifique se manifeste physiquement lorsque vous avez 3 ou 4 ans. Vous sentez que vous êtes séduit par certaines activités comme la musique, les sports, la compétition, etc. À ce stade, c'est pré verbal, les mots ne l'expliquent pas bien. Lorsque vous avez 5, 6, 7 ans, vous vous en rendez encore plus compte. Vous constatez que vous aimez lire ou écrire, chanter,

etc. La pression sociale gomme votre singularité. Vous commencez à écouter vos parents vous dire des choses du genre : « Tu ne dois pas être artiste, ça ne paie pas. Va plutôt faire une école de droit ». Ensuite, vous prêtez attention à vos professeurs qui vous font savoir que vous êtes mauvais à faire certaines choses, vous devez étudier ceci ou cela.

Vous tendez l'oreille à vos amis qui vous disent : « c'est cool d'être docteur ». Bientôt, vous avez 17 ans, et cette voix dans votre tête qui vous parlait du ministère par exemple, vous ne l'entendez plus.

L'étape la plus importante pour atteindre l'excellence est donc de trouver son identité dans la vie.

Vous entendez ce que tout le monde vous dit, ne sachant plus qui vous êtes exactement. Ainsi, vous allez dans une école et vous résignez à suivre de la finance, du droit, du commerce, au lieu de réaliser autre chose, car vous n'êtes plus conscient de vos désirs. Vous avez écouté les autres, tout le monde, sauf Dieu. Tous les hommes excellents ont expérimenté un moment de clarté où ils ont soudainement découvert qu'ils se trouvaient au bon endroit. Jésus-Christ à l'âge de 12 ans, a dit qu'il

fallait qu'il s'occupe de l'œuvre de Son Père. L'image que vous pouvez avoir de vous-même est très importante, car elle affecte non seulement votre attitude, mais aussi la qualité de votre relation avec les personnes de votre entourage.

De plus, cette image aura également tendance à affecter votre relation avec Dieu et votre attitude envers Lui. Si vous avez une mauvaise image de vous et de Dieu, vous aurez malheureusement du mal à croire en la grandeur et à la profondeur de Son amour pour vous.

L'important est l'authenticité, la possibilité de vous trouver vous-même, de découvrir votre vrai être, comme Jésus-Christ. Nous vivons dans une société où il est important de bien se connaître, c'est-à-dire connaître ses points forts et ses faiblesses. En effet, vous devez être conscients de vos failles, de ce qui pourrait être votre talon d'Achille et y remédier. L'idée n'est pas d'en avoir seulement conscience et de ne rien faire par la suite, mais dès lors que vous prenez conscience de ces faiblesses, vous devez alors vous efforcer à travailler là-dessus.

On vous dirait de ne pas vous focaliser sur vos défauts ou vos faiblesses ; mais si vous n'y travaillez pas du tout, comment pourrez-vous aller de l'avant

et progresser ? La pensée ici n'est pas d'encourager à uniquement vous focaliser sur vos points faibles, mais d'avoir plutôt une vision claire des points sur lesquels travailler afin de devenir meilleur, comme Jésus-Christ qui croissait en stature, en sagesse et en grâce devant les hommes et devant Dieu.

C'est par votre propre volonté et avec l'aide du Saint-Esprit que vous arriverez à devenir tel que Dieu veut que vous soyez. Le moi est vu comme la trajectoire d'un développement continu. D'où l'importance des diverses planifications de l'existence. Chacun choisit son style de vie et le met en œuvre par un ensemble de pratiques (habitat, nourriture, vêtement...). Autrement dit, l'identité ne se constitue pas seulement par rapport au passé, elle concerne aussi la manière dont nous bâtissons notre avenir. Le fil conducteur de l'histoire de chacun, c'est la trajectoire qu'il parcourt.

Vous est-il déjà arrivé de perdre vos papiers d'identité lorsque vous vous trouvez dans un pays étranger ? Il s'agit vraiment d'une sensation de malaise incomparable. Vous avez beau savoir qui vous êtes, mais sans vos papiers, vous ne pouvez rien prouver. Que vous le sachiez ou non n'a pas d'importance, car en fait vous n'êtes plus

personne. De même, notre monde sans Dieu produit inconsciemment à peu près le même effet. L'homme ne sachant plus très bien qui il est, essaie alors, comme celui qui a perdu ses papiers, toutes sortes de choses pour s'en sortir. Il multiplie les expériences croyant y trouver quelque chose qui lui ressemblerait.

> C'est par votre propre volonté et avec l'aide du Saint-Esprit que vous arriverez à devenir tel que Dieu veut que vous soyez.

Dans la Bible, l'identification joue un rôle très important. J'ai remarqué qu'un certain nombre de chrétiens ont un problème d'identité. Ils sont dans l'incapacité de se définir d'un seul mot. Leur attachement au Seigneur est réel, et ils tentent d'en apporter la preuve en s'engageant dans des services divers et variés, qui deviennent leur raison de vivre. Ils pensent alors avoir résolu leur problème d'identité, en présentant tout ce qu'ils font : "Je sers dans l'église, j'apporte la parole, j'enseigne aux enfants, etc.". Ils courent alors un grand danger, la plupart du temps sans s'en rendre compte.

L'identification

En effet, lorsqu'ils rencontrent des difficultés pour accomplir une de leurs activités, c'est la catastrophe, car là ils perdent, d'un seul coup, ce qui faisait leur identité. Ils se trouvent inutiles, et ne savent plus qui ils sont.

Nos parents nous donnent des noms à la naissance, et en grandissant il arrive de fois que l'entourage nous surnomme selon l'apparence et notre mentalité. Très souvent on se donne aussi des noms en fonction de nos rêves et aspirations. Beaucoup se définissent au travers de leur métier, de leur situation familiale, de leur passion, de leur dénomination, de leur caractère ou de leur physique, mais ce n'est pas de cette manière-là que Dieu nous voit.

Dieu a un nom pour chacun de nous selon l'identité céleste. Il a une mission qu'il nous a donnée et une place ou nous devons l'accomplir sur la terre. Il n'y a pas un plus grand nom que celui que Dieu nous donne, parce qu'il nous connaît plus que toute autre personne sur la terre, c'est Lui notre créateur. Notez que le nom de Jésus avait été donné avant Sa naissance.

« Car un enfant nous est né, un fils nous est donné, Et la domination reposera sur son épaule ; On l'appellera Admirable, Conseiller, Dieu puissant,

Père éternel, Prince de la paix. » Ésaïe 9 :6 (Louis Second) « Voici : bientôt tu seras enceinte et tu mettras au monde un fils ; tu le nommeras Jésus. Il sera grand. Il sera appelé « Fils du Très-Haut », et le Seigneur Dieu lui donnera le trône de David, son ancêtre. Il régnera éternellement sur le peuple issu de *Jacob, et son règne n'aura pas de fin. » Luc 1 : 31-33

L'identité et le rôle de Jean baptiste étaient révélés clairement à sa mère par l'ange avant sa naissance, pour que sa mère puisse l'encadrer selon la mission de Dieu.

« Mais l'ange lui dit : N'aie pas peur, Zacharie, car Dieu a entendu ta prière : ta femme Elizabeth te donnera un fils. Tu l'appelleras Jean. » Luc 1 :13 « Il ramènera beaucoup d'Israélites au Seigneur, leur Dieu. Il accomplira sa mission sous le regard de Dieu, avec l'esprit et la puissance d'Elie, pour réconcilier les pères avec leurs enfants, pour amener ceux qui sont désobéissants à penser comme des hommes justes et former ainsi un peuple prêt pour le Seigneur. » Luc 1 :16-17 « C'est pourquoi aussi Dieu l'a souverainement élevé, et lui a donné le nom qui est au-dessus de tout nom. Afin qu'au nom de Jésus tout genou fléchisse dans les cieux, sur la terre et sous la terre. Et que toute

langue confesse que Jésus-Christ est. Seigneur, à la gloire de Dieu le Père. » Philippiens 2 :9-11 « Pour les Africains, le nom complet a trois éléments (prénom, nom et post nom) et chaque nom et post nom a une signification et identifie son porteur à la famille à laquelle il appartient. » À la nouvelle naissance en Jésus-Christ, Dieu nous donne un nom selon notre identité céleste.

Exemples : nom (Moïse, Josué, Samuel), ministère (évangéliste, docteur, apôtre, prophète, pasteur), les dons spirituels ou équipement pour le travail (prophétie, parole de sagesse, parole de connaissance, foi, parler en langue, interprétation de langue, miracles, guérison, discernement).

Notre identité en Christ est un thème central et libérateur de la Bible. Nous avons besoin de Nous confier entre les mains de Celui qui perfectionne tout ce qu'on Lui permet de toucher. Voilà ce qui est raisonnable de notre part, car pourquoi nous contenter de ce qui est bien quand nous pouvons expérimenter ce qu'il y a de meilleur. Dans Matthieu 16 : 13-19 « Jésus se rendit dans la région de Césarée de Philippe. Il interrogea ses disciples : Que disent les gens au sujet du Fils de l'homme ? Qui est-il d'après eux ? Ils répondirent : Pour les uns, c'est Jean-Baptiste ; pour d'autres :

Élie ; pour d'autres encore : Jérémie ou un autre prophète. Et vous, leur demanda-t-il, qui dites-vous que je suis ? Simon Pierre lui répondit : Tu es le Messie, le Fils du Dieu vivant. Jésus lui dit alors : Tu es heureux, Simon, fils de Jonas, car ce n'est pas de toi-même que tu as trouvé cela. C'est mon Père céleste qui te l'a révélé. Et moi, je te déclare : Tu es Pierre, et sur cette pierre j'édifierai mon Église, contre laquelle la mort elle-même ne pourra rien. Je te donnerai les clés du *royaume des cieux : tous ceux que tu excluras sur la terre auront été exclus aux yeux de Dieu et tous ceux que tu accueilleras sur la terre auront été accueillis aux yeux de Dieu".

Nous avons aussi été créés à l'image de Dieu et selon Sa ressemblance. Notre créateur a pris le temps de nous façonner et de nous préparer une destinée. Alors bien que la vie et ses expériences nous aient déformés, le Seigneur est là pour nous redonner la forme initiale.

L'enseignement de l'identification constitue l'aspect juridique de la rédemption. Il nous dévoile ce que Dieu a accompli pour nous en Christ depuis l'instant où Il est monté sur la croix jusqu'à ce qu'Il ait pris Sa place à la droite du Père. Christ s'est attaché à nous dans le péché, afin que nous nous unissions à Lui dans la justice. Il est devenu ce que

nous étions, pour que nous devenions tels qu'Il est à l'heure actuelle.

En effet, il s'agit d'une double union ; premièrement de l'identification de Christ avec l'humanité dans le péché sur la croix et, en second lieu, de notre union avec Lui sur Son trône dans la gloire. L'une des phases les plus riches de la rédemption réside dans notre identification avec Christ.

C'est ce qu'Il dit dans Jean 6 :56-57 : « Celui qui mange mon corps et qui boit mon sang demeure en moi, et moi je demeure en lui. Tout comme le Père qui est vivant m'a envoyé et que je vis grâce au Père, ainsi celui qui me mange vivra grâce à moi. »

C'est lorsque ces vérités bibliques prennent de l'ascendant sur nous, qu'elles nous transforment en surhommes spirituels. Elles nous révèlent qui nous somme en Christ et comment le Père nous voit dans le Fils. Cela met un terme à nos faiblesses et nos échecs. En réalité, vous n'avez plus à lutter pour avoir la foi, car vous savez que toutes choses vous appartiennent. Convaincus de Sa présence en vous, vous n'avez pas à prier pour qu'Il vous rende puissant. Vous êtes délivré de la conscience du péché, ayant la pleine assurance d'être devenu la

justice de Dieu en Christ. La Bible nous exhorte à avoir des actions qui soient cohérentes avec notre identité. Mieux vous connaîtrez votre identité en Christ, plus vos actions ne refléteront donc la nature du Christ. Alors, appreneaint à mieux vous connaître et à mieux vous apprécier. Allez vers votre créateur, remplissez-vous de Sa Parole, afin que le Saint-Esprit puisse vous façonner et que vous deveniez la meilleure version de vous-même.

Quel est votre rôle ?

Il vous faut comprendre ce qu'est la mission et à réfléchir sur le rôle que vous avez à jouer. Jésus a appelé l'Église et l'a investi pour qu'elle participe à la mission de Dieu, qui est de racheter et restaurer l'ensemble de la création, en s'employant à établir Son royaume dans toutes les sphères de la vie par Ses paroles, Ses actes et Son caractère.

Au fait, lorsque nous devenons un avec Christ, nous sommes transformés à Sa ressemblance pour faire les mêmes choses que Lui, par la puissance de l'Esprit Saint. Dans la mission, votre amour pour Dieu, votre adoration et votre service se traduisent dans tous les domaines de votre vie et dans les relations que vous établissez avec les autres, en vous préoccupant de tous les aspects de leur existence, afin de voir chez eux une transformation

globale. Dieu veut rencontrer les hommes et les femmes dans leur quotidien, qu'il peut transformer leur vie et utiliser les aptitudes et les dons qu'ils possèdent déjà pour se révéler au monde.

Par conséquent, chacun de nous est important aux yeux de Dieu ; même ceux qui ne sont pas célèbres ou qui apparemment n'ont pas réussi. De la même manière, Il cherche à nous atteindre et veut nous utiliser, avec ce que nous sommes, là où nous nous trouvons.

Lorsque Dieu fait partie de votre vie, vous faites également partie d'une histoire beaucoup plus vaste : l'histoire de la mission de Dieu, qui est de restaurer toute la création en Lui, comme nous le dit la Bible. Vous pouvez donc vous concentrer sur votre contribution afin de l'assumer au mieux de vos capacités.

Pierre, Paul et les autres apôtres ont compris que Dieu avait appelé Pierre et Paul à le suivre dans des contextes différents. Pierre était un pêcheur de Galilée, né et ayant grandi dans la communauté juive ; il avait appris de Jésus à annoncer l'Évangile dans ce contexte.

Paul, quant à lui, était bien plus cosmopolite et instruit que Pierre. Il était citoyen romain,

pharisien, originaire d'une grande cité marchande. Il avait déjà beaucoup voyagé avant d'être appelé ; il avait donc plus d'expérience et d'assurance pour avoir affaire à des personnes issues de nombreux contextes différents. Chacun de ces hommes a donc été appelé dans la sphère qui lui correspondait le mieux, en fonction de sa personnalité et de son éducation, ses dons et ses compétences.

C'est pour dire qu'il ne faut jamais ignorer ce que vous possédez. Il est crucial de connaître les promesses attachées à votre vie, ainsi que vos responsabilités en tant que chrétien, pour que le diable ne profite pas de votre ignorance et s'en serve contre vous. Alors, quelle image le Seigneur Voudrait-il que vous ayez de vous-même ? Quel regard devriez-vous porter sur votre personne et votre vie ? Comment votre Père Céleste vous perçoit-Il ?

NB : Il est important de demander à Dieu la confirmation de votre identité, votre rôle et aussi votre champ de travail pour ne pas vivre dans la confusion et dans la médiocrité.

Pierre était pêcheur de poisson, et après Jésus-Christ a fait de lui pêcheur d'homme. « Un jour, alors que Jésus se tenait sur les bords du lac

de Génésareth et que la foule se pressait autour de lui pour écouter la Parole de Dieu, il aperçut deux barques au bord du lac. Les pêcheurs en étaient descendus et nettoyaient leurs filets. L'une de ces barques appartenait à Simon. Jésus y monta et lui demanda de s'éloigner un peu du rivage, puis il s'assit dans la barque et se mit à enseigner la foule. Quand il eut fini de parler, il dit à Simon : ---Avance vers le large, en eau profonde, puis, toi et tes compagnons, vous jetterez vos filets pour pêcher. --Maître, lui répondit Simon, nous avons travaillé toute la nuit et nous n'avons rien pris, mais, puisque tu me le demandes, je jetterai les filets. Ils les jetèrent et prirent tant de poissons que leurs filets menaçaient de se déchirer. Alors ils firent signe à leurs associés, dans l'autre barque, de venir les aider. Ceux-ci arrivèrent, et l'on remplit les deux barques, au point qu'elles enfonçaient. En voyant cela, Simon Pierre se jeta aux pieds de Jésus et lui dit : ---Seigneur, éloigne-toi de moi, car je suis un homme pécheur. En effet, il était saisi d'effroi, ainsi que tous ses compagnons, devant la pêche extraordinaire qu'ils venaient de faire. Il en était de même de Jacques et de Jean, fils de Zébédée, les associés de Simon. Alors Jésus dit à Simon : ---N'aie pas peur ! A partir de maintenant, tu seras pêcheur d'hommes. Dès qu'ils eurent ramené leurs bateaux

au rivage, ils laissèrent tout et suivirent Jésus » Luc 5 : 1-11

Pierre et son frère André étaient déjà des disciples de Jésus, leur première rencontre remontant à l'époque de Jean-Baptiste (lire Jean 1 :35-41). Le jour, ils suivaient Jésus et la nuit, ils allaient pécher, ne dormant pas souvent, semble-t-il… mais cette fois-ci Jésus leur demande de changer leurs habitudes de travail. Alors que Pierre n'avait pas eu de succès en suivant sa méthode, il pensait encore moins que ça marcherait en plein jour. Mais en bon disciple, il a obtempéré et jeté son filet dans l'eau. Sa réaction suite à la pêche montre bien qu'elle a été miraculeuse ; c'était assurément la première fois dans sa carrière de pêcheur que ses filets regorgeaient ainsi de poisson, au point de presque se rompre.

Le moment de l'adrénaline passé à embarquer tous les poissons, Pierre réalise vraiment ce qui venait de se produire ; l'homme dont il s'était fait le disciple était en fait bien plus qu'un simple homme. Personne ne commande aux poissons, la seule autre fois que cela était arrivé, c'était le grand poisson qui avait obéi à Dieu dans l'histoire de Jonas. Devant la grandeur et la sainteté de Jésus,

Pierre, tout tremblant, s'est senti tout à coup bien insignifiant et indigne d'être Son disciple et a demandé à Jésus de se retirer de lui.

Aussi, après la résurrection de Jésus, un épisode semblable s'est produit (Jean 21 : 3-11). Jésus montre par-là que les choses n'ont pas changé ; la pêche d'hommes qu'il demande à Ses disciples sera aussi miraculeuse et en effet, à la première prédication de Pierre, 3000 personnes se sont converties (Actes 2 : 41). Pour Pierre qui revenait parfois bredouille de la pêche, cet immense succès était tout un changement.

En effet, nous avons un grand Dieu avec une grande vision pour chacun de nous. Alors, ne vous limitez pas ! Cherchez constamment à vous instruire davantage, à grandir, à vous étendre. Continuez à investir en vous, et cherchez à tendre vers l'excellence.

« Le soleil a son propre éclat, de même que la lune, et le rayonnement des étoiles est encore différent. Et chaque étoile même brille d'un éclat particulier. » 1 Corinthiens 15 : 41 (BDS) Lorsque vous réalisez que vous avez été adopté dans la famille royale de Dieu et que Son Esprit habite en vous, vous devez aussi croire que l'esprit d'excellence fait maintenant partie de votre ADN

spirituel. Tout ce qui est médiocre devrait quitter votre vie, car vous êtes aussi des ambassadeurs du majestueux royaume de Dieu. En Christ, la Bible déclare que vous faites fonction d'ambassadeur pour Christ. Si tel est le cas, alors vous êtes des « Excellences ». Et, parce que vous êtes Excellent selon Dieu, vous êtes appelés à toujours Exceller : Allez au-delà des limites comme l'aigle ! Le Nom de Jésus est par excellence l'Arme spirituelle absolue contre les démons. Confrontés au Nom de JÉSUS, les démons sont sans aucun moyen de résistance et sont obligés d'abdiquer, de battre en retraite. À l'invocation du Nom de Jésus, Satan lui-même est terrifié et prend la fuite.

« C'est pourquoi aussi Dieu l'a souverainement élevé, et lui a donné le nom qui est au-dessus de tout nom. Afin qu'au nom de Jésus tout genou fléchisse dans les cieux, sur la terre et sous la terre. Et que toute langue confesse que Jésus-Christ est Seigneur, à la gloire de Dieu le Père ». Philippiens 2 : 9-11

Nous devons Identifier aussi notre entourage, car « Les mauvaises compagnies corrompent les bonnes mœurs. » 1Corinthiens 15 : 33 (LSG) Par ce verset, comprenez aisément que les relations que vous entretenez ont une importance capitale, et ce

dans chaque domaine de votre vie. En effet, une personne dans votre entourage peut aussi bien vous tirer vers le bas en vous éloignant des projets de Dieu, que vous encourager et vous aider à entrer dans les plans divins pour votre vie.

En conclusion sur ce chapitre, il est important pour chacun de nous de bien connaître son nom, ses talents pour la vie professionnelle, les dons spirituels que Dieu lui a faits pour la mission et le ministère, le rôle à jouer selon le temps, la place où il doit travailler. Cela est comme le fondement d'une vie d'excellence.

Cependant, si vous ne connaissez pas Dieu, vous ne pouvez pas vraiment vous connaître vous-mêmes ; or, sans vous connaître, il est impossible de connaître Dieu.

Comme l'homme a toujours tendance à s'identifier à une personne qui a un grand renom, exemple : un Ministre, Gouverneur, Président, etc. De même, vous devez être fière de présenter votre identité en Jésus-Christ.

Chapitre II
Les choses sacrées et les interdits dans la bible

Que peut représenter l'interdit dans la maison du Seigneur ? C'est tout ce que Dieu réprouve et condamne. À l'origine, les premiers humains, Adam et Ève, étaient sans péché parce qu'ils avaient été créés parfaits, à l'image de Dieu (Genèse 1 : 27). Mais en désobéissant à Dieu, ils ont perdu leur excellence (Genèse 3 : 5, 6, 17-19). Ils ont ensuite transmis les défauts héréditaires à leurs enfants.

« Non, la main de l'Éternel n'est pas trop courte pour sauver, Ni son oreille trop dure pour entendre. Mais ce sont vos crimes qui mettent une séparation Entre vous et votre Dieu ; Ce sont vos péchés qui vous cachent sa face Et l'empêchent de vous écouter." Ésaïe 59 : 1 – 2 Aujourd'hui, l'interdit peut se définir comme « tout ce qui attriste le Saint-Esprit, tout ce qui jette l'opprobre sur notre Seigneur Jésus, tout ce qui avilit la sainteté de Dieu, la pureté qui devrait se trouver dans notre cœur.

En regardant ce que l'Église est en train de vivre et ce que le Seigneur voudrait lui faire vivre, j'ai ressenti dans mon cœur comme un appel de Dieu pressant, un désir brûlant concernant les interdits.

L'interdit bannit la gloire, la présence et la puissance de Dieu dans une vie. « Dieu dit : N'approche pas d'ici, ôte tes souliers de tes pieds, car le lieu sur lequel tu te tiens est une terre sainte. Et il ajouta : Je suis le Dieu de ton père, le Dieu d'Abraham, le Dieu d'Isaac et le Dieu de Jacob. Moïse se cacha le visage, car il craignait de regarder Dieu. » Exode 3 : 5-6 « Et David dit à Abisaï : Ne le mets point à mort ; car qui est-ce qui mettra sa main sur l'Oint de l'Éternel, et sera innocent ? » 1 Samuel 26 : 9 (Martin Bible) « Vous ne jurerez point faussement par mon nom, car tu profanerais le nom de ton Dieu. Je suis l'Éternel. » Lévitique 19 : 12

Dans le livre de Jean 2 : 14-16, Jésus, rempli d'indignation, car des hommes profanaient la maison de Son Père en y vendant des pigeons et des agneaux qui seraient offerts en sacrifice, purifia le temple. « Les changeurs étaient là pour la commodité de ceux qui arrivaient d'autres pays, afin qu'ils puissent apporter, en monnaie locale,

leurs contributions au temple. Apparemment, à leurs propres yeux, ils étaient justifiés, mais ils faisaient ces choses dans la Maison de Dieu. Nous apprenons qu'Il renversa les tables et dit aux vendeurs de pigeons : Ôtez cela d'ici, ne faites pas de la maison de mon Père une maison de trafic ».

« Nous vous prions, frères, d'avoir de la considération pour ceux qui travaillent parmi vous, qui vous dirigent dans le Seigneur, et qui vous exhortent. Ayez pour eux beaucoup d'affection, à cause de leur œuvre. Soyez en paix entre vous. » 1 Thessaloniciens 5 : 12-13

Bien que Dieu vise à ce que son peuple soit puissant, fort, redoutable, excellent comme lui-même, Dieu ne veut pas que celui-ci se vante ; mais ses actions et toute sa vie révèlent que Dieu est le seigneur et le maître de toutes choses. L'interdit nous rend vulnérables, faible, impuissant et médiocre !

« Vous marcherez après l'Éternel, votre Dieu ; et vous le craindrez, et vous garderez ses commandements, et vous écouterez sa voix, et vous le servirez, et vous vous attacherez à lui. » Deutéronome 13 : 4 Bible Darby

« Mieux vaut peu avec la crainte de l'Éternel qu'un grand trésor avec le trouble. » Proverbes 15 : 16 « Heureux tout homme qui craint l'Éternel, qui marche dans ses voies! » Psaumes 128 :1

« Rendez à chacun ce qui lui est dû : l'impôt à qui vous devez l'impôt, la taxe à qui vous devez la taxe, le respect à qui vous devez le respect, l'honneur à qui vous devez l'honneur. » Romains 1 : 7

« C'est l'Éternel, votre Dieu, que vous suivrez et c'est lui que vous craindrez. Ce sont ses commandements que vous respecterez, c'est à lui que vous obéirez, c'est lui que vous servirez et c'est à lui que vous vous attacherez. » Deutéronome 13 : 5 (S21)

« Car tu es un peuple saint, consacré à l'Éternel, ton Dieu, et l'Éternel t'a choisi afin que tu sois pour lui un peuple qui lui appartienne en propre, d'entre tous les peuples qui sont sur la face de la terre. » Deutéronome 14 : 2 Bible Darby

« Fortifie-toi seulement et aie bon courage, en agissant fidèlement selon toute la loi que Moïse, mon serviteur, t'a prescrite ; ne t'en détourne ni à droite ni à gauche, afin de réussir dans tout ce que

tu entreprendras. Que ce livre de la loi ne s'éloigne point de ta bouche ; médite-le jour et nuit, pour agir fidèlement selon tout ce qui y est écrit ; car c'est alors que tu auras du succès dans tes entreprises, c'est alors que tu réussiras. » Josué 1 : 7-8

« Vous observerez mes commandements, et vous les mettrez en pratique. Je suis l'Éternel. Vous ne profanerez point mon saint nom, afin que je sois sanctifié au milieu des enfants d'Israël. Je suis l'Éternel, qui vous sanctifie, et qui vous ai fait sortir du pays d'Égypte pour être votre

Dieu. Je suis l'Éternel. » Lévitique 22 : 3133 Si vous voulez voir la gloire de Dieu et connaître un puissant réveil, une puissante visitation du Saint-Esprit comme jamais auparavant, que le Feu de Dieu descende et déracine tout ce qui s'oppose à sa visitation, comme Israël, faites exactement ce que Dieu vous prescrit, suivez le chemin de Dieu, Sa stratégie et Son plan, utilisez les moyens de Dieu, obéissez-Le en toute chose, sonnez les trompettes (prière/intercession/jeûne).

Israël marche, non pas seul, mais avec l'arche, l'alliance, la promesse, la certitude que Dieu va accomplir ce qu'il a dit qu'il ferait. C'est tout le peuple, ce n'est pas la moitié, cela nous parle d'unité. Après les tours de la muraille, tous ont crié,

car leur Dieu était le Dieu de la délivrance ! ... Et Jéricho a été prise, les murailles sont tombées, et la ville a été dévouée par interdit.

Lorsque le peuple de Dieu obéit, alors la gloire de Dieu se manifeste. Lorsque le peuple de Dieu exécute les ordres de Dieu, la présence de Dieu est à leurs côtés. Lorsque le peuple de Dieu suit entièrement les instructions de Dieu, la puissance de Dieu s'accomplit.

Samson est l'exemple qui démontre la place de l'interdit dans la vie pratique des enfants de Dieu. Un jour, l'Ange du Seigneur annonça à l'épouse de Manoah : « Tu es stérile et tu n'as pas eu d'enfant, mais tu vas concevoir et tu enfanteras un fils ». Une condition est cependant fixée à cette naissance : la mère ne devra boire ni vin ni boisson fermentée et ne rien manger d'impur, car l'enfant est appelé à une haute destinée, il sera nazir de Dieu, un ascète israélite. L'enfant de Manoah, choisi par Dieu, aura pour nom Samson. Mais, une autre condition est également imposée par l'Ange : les cheveux de Samson ne devront jamais connaître le fil du rasoir...

Le jeune homme grandit et devint une véritable force de la nature : Samson aime tout autant faire la guerre que la conquête de la gent

féminine, aussi lorsqu'il fait la connaissance d'une femme de la vallée de Soreq prénommée Dalila, c'est le coup de foudre.

Les princes des Philistins profitèrent de cette passion pour soudoyer la jeune femme ; ils lui promettent onze cents sicles d'argent chacun si elle leur révèle l'origine de la prodigieuse force de son amoureux. Usant de ses charmes, la jeune femme parvint, en lui demandant : « Comment peux-tu dire que tu m'aimes ? ... », à faire avouer à Samson que serait réduite à néant sa puissance, s'il advenait que ses cheveux soient coupés.

> **Lorsque le peuple de Dieu obéit, Alors la gloire de Dieu se manifeste. Lorsque le peuple de Dieu exécute les ordres de Dieu, la présence de Dieu est à leurs côtés.**

Malheureusement, par cet aveu soutiré, son destin fut scellé. Samson, le sauveur d'Israël, fut effectivement trahi par Dalila qui, dans son sommeil, lui coupa ses précieuses boucles. Elle le livra aux Philistins qui eurent à cœur de maltraiter le héros impuissant. On lui arracha les yeux, le réduit à une bête de somme tournant une meule

et, pour finir, l'amena au temple de Dagôn où il fut tourné en dérision.

Néanmoins, ses cheveux repoussèrent avec le temps, et Samson retrouva sa force, Dieu ne l'ayant pas abandonné. Toutefois, devenu aveugle, il accéda à la clairvoyance : Samson abattit les colonnes du temple qui s'effondrèrent sur tous les Philistins. Le héros disparût avec eux dans les décombres et racheta par cet ultime acte, tous ses excès. En réduisant à néant le temple des dieux païens, il renoua avec son destin, celui d'être le bras armé de Dieu.

Josué devant une petite ville, les soldats n'ont pas senti la nécessité de consulter Dieu ; s'appuyant sur l'expérience du passé, ils ont décidé d'aller frapper cette petite ville d'Aï en prenant moins de soldats. Et pourtant, Acan avait, par désobéissance, touché l'interdit et provoqua la colère de Dieu sur tout le peuple !

À cause de son péché au travers de ce qu'il a voulu garder, la gloire de Dieu s'est retirée, Sa présence s'est éloignée et Sa puissance n'a plus agi. Israël n'est plus devenu redoutable devant l'ennemi, car Dieu n'était plus au milieu d'eux ; et même s'Il y était, Il ne pouvait plus agir, à cause de leur décision d'agir comme ils le voulaient.

Aussi, la naissance de Jean avait été miraculeuse, né des parents âgés qui n'avaient jamais été capables d'avoir des enfants (Luc 1.7). Cependant, quand l'ange Gabriel annonçait à Zacharie, un prêtre lévitique, qu'il aurait un fils, ce dernier reçut la nouvelle avec incrédulité (versets Luc 1 :8-18). Alors que Gabriel dit ceci au sujet de Jean : « Il sera grand devant le Seigneur. Il ne boira ni vin, ni liqueur enivrante, et il sera rempli de l'Esprit-Saint dès le sein de sa mère ; il ramènera plusieurs des fils d'Israël au Seigneur, leur Dieu ; il marchera devant Dieu avec l'esprit et la puissance d'Élie, afin de préparer au Seigneur un peuple bien disposé. » (Versets 15-17)

Ainsi proclamé par le Seigneur, sa femme, Élisabeth, donna naissance à Jean. Lors de la cérémonie de circoncision, Zacharie lui a dit, au sujet de son fils : « Et toi, petit enfant, tu seras appelé prophète du Très-Haut ; car tu marcheras devant la face du Seigneur, pour préparer ses voies. » Luc 1 : 76

Quand nous cédons au péché, Dieu n'écoute plus nos prières. Satan le sait et c'est pourquoi il fait tant d'efforts pour faire succomber les chrétiens. Tout chrétien doit apprendre à surmonter la tentation parce que nous serons tous

tentés. Mais, par la grâce de Dieu, nous pouvons vaincre la tentation.

La bible déclare : « Aucune tentation ne vous est survenue qui n'ait été humaine, et Dieu, qui est fidèle, ne permettra pas que vous soyez tentés au-delà de vos forces ; mais avec la tentation il préparera aussi le moyen d'en sortir, afin que vous puissiez la supporter. » 1 Corinthiens 10 :13 (LS) « Que personne, lorsqu'il est tenté, ne dise : « C'est Dieu qui me tente », car Dieu ne peut pas être tenté par le mal et il ne tente lui-même personne. » Jacques 1 : 13

« En effet, nous n'avons pas un grand prêtre qui serait incapable de se sentir touché par nos faiblesses. Au contraire, il a été tenté en tous points comme nous le sommes, mais sans commettre de péché. » Hébreux 4 : 15

« Enfin, mes frères et sœurs, fortifiez-vous dans le Seigneur et dans sa force toute-puissante. Revêtez-vous de toutes les armes de Dieu afin de pouvoir tenir ferme contre les manœuvres du diable. C'est pourquoi, prenez toutes les armes de Dieu afin de pouvoir résister dans le jour mauvais et tenir ferme après avoir tout surmonté. Tenez donc ferme : ayez autour de votre taille la vérité en guise de ceinture ; enfilez la cuirasse de la justice ; mettez

comme chaussures à vos pieds le zèle pour annoncer l'Évangile de paix ; prenez en toute circonstance le bouclier de la foi, avec lequel vous pourrez éteindre toutes les flèches enflammées du mal » Éphésiens 6 :10-16

Le péché se manifeste quand vous dites « oui » à la tentation. Vous péchez quand vous succombez à la tentation. En Christ, vous avez été délivrés du royaume des ténèbres où règne le péché. Désormais, vous n'êtes plus sous l'emprise du péché. C'est un fait important, et vous devez compter sur ce fait. La Bible dit : « Ainsi vous-mêmes, regardez-vous comme morts au péché, et comme vivants pour Dieu en Jésus-Christ. » Romains 6.11

La Bible parle, cependant, des péchés extérieurs et des péchés intérieurs. Par péchés extérieurs, entendez les péchés comme le blasphème, le mensonge, le vol, l'immoralité, l'ivrognerie, le meurtre. Aucun chrétien ne devrait se rendre coupable de ces péchés. S'ils péchaient subsistent dans la vie de quelqu'un, il n'y a pas de preuve qu'il soit né de nouveau. Par péchés intérieurs, entendez des péchés comme l'orgueil, la jalousie, l'envie, l'égoïsme, la rancune, la haine, la convoitise. Ce sont des péchés secrets que l'œil de

l'homme ne peut pas voir. Mais Dieu les voit et ils sont détestables à ses yeux. Vous devez apprendre à remporter la victoire sur ces péchés. Puisque vous avez été délivré de l'emprise du péché, il n'a plus d'autorité sur vous. Vous ne devez donc plus lui obéir.

Bien-aimé, ôtez l'interdit du milieu de vous, ouvrez vos cœurs à l'intervention radiographique de Dieu, disposez votre esprit et votre volonté à la Sienne, et laissez la Gloire de Dieu vous envahir ! Psaumes 1 : 1-3 « Heureux l'homme qui ne suit pas le conseil des méchants, qui ne s'arrête pas sur la voie des pécheurs et ne s'assied pas en compagnie des moqueurs, mais qui trouve son plaisir dans la loi de l'Éternel et la médite jour et nuit ! Il ressemble à un arbre planté près d'un cours d'eau : il donne son fruit en sa saison, et son feuillage ne se flétrit pas. Tout ce qu'il fait lui réussit. »

« Je serre ta parole dans mon cœur afin de ne pas pécher contre toi. » Psaumes 119 : 11 « Heureux l'homme qui tient ferme face à la tentation, car après avoir fait ses preuves, il recevra la couronne du vainqueur : la vie que Dieu a promise à ceux qui l'aiment. Que personne, devant la tentation, ne dise : « C'est Dieu qui me tente. » Car Dieu ne peut pas être tenté par le mal et il ne tente lui-même

personne Lorsque nous sommes tentés, ce sont les mauvais désirs que nous portons en nous qui nous attirent et nous séduisent, puis le mauvais désir conçoit et donne naissance au péché. Et le péché, une fois parvenu à son plein développement, engendre la mort. Ne vous laissez donc pas égarer sur ce point, mes chers frères : tout cadeau de valeur, tout don parfait, nous vient d'en haut, du Père qui est toute lumière et en qui il n'y a ni changement, ni ombre due à des variations. Par un acte de sa libre volonté, il nous a engendrés par la parole de vérité pour que nous soyons comme les premiers fruits de sa nouvelle création. Vous savez tout cela, mes chers frères. » Jacques 1 : 12-19

> **Heureux l'homme qui ne suit pas le conseil des méchants, qui ne s'arrête pas sur la voie des pécheurs et ne s'assied pas en compagnie des moqueurs, mais qui trouve son plaisir dans la loi de l'Éternel et la médite jour et nuit.**

« L'ange de l'Éternel fit à Josué cette déclaration : Ainsi parle l'Éternel des armées : Si tu marches dans mes voies et si tu observes mes ordres, tu jugeras ma maison et tu garderas mes

parvis, et je te donnerai libre accès parmi ceux qui sont ici. » Zacharie 3 :6-7 (Louis Segond)

Êtes-vous déjà perdu ? Cela peut être très frustrant de ne pas savoir où on va. En fait, cela peut même être terrifiant dans certaines situations Dans 1 Pierre 2 :25, l'Apôtre nous compare à des brebis errantes en ce sens que lorsque nous vivions dans le péché, nous étions égarés et perdus. Nous ne savions pas où aller, mais après notre repentance et après avoir reçu le pardon de Dieu, nous sommes retournés dans le troupeau dirigé par Dieu, notre berger.

Où vous égarez-vous constamment ?

Peut-être vous efforcez-vous de rester sur la voie de Dieu, mais êtes-vous dévié vers des voies secondaires par quelques péchés dans votre vie ? Confessez vos péchés à Dieu ! Repentez-vous aujourd'hui et demandez à Dieu de vous aider à surmonter définitivement cela.

Dans 1 Jean 1 : 9 LSG la Bible déclare : "Si nous confessons nos péchés, Il est fidèle et juste pour nous les pardonner, et pour nous purifier de toute iniquité."

Le Psaume 51 est un cri de repentance du roi David vers Dieu à cause des diverses transgressions dont il s'est rendu coupable dans son désir pour Bath-Schéba. Vous pouvez vous imaginer David à genoux criant à Dieu de toutes ses forces, lui demandant de le purifier de ses péchés ?

Ce psaume nous donne un modèle-type de repentance, applicable dans nos vies. Premièrement, David reconnaît ses péchés, ensuite il demande pardon. Il demande à Dieu de le renouveler, puis finalement il demande à Dieu de l'aider à se servir de son expérience pour enseigner ceux qui sont dans le péché et ont besoin de la repentance. Une partie capitale du processus de repentance consiste à pardonner aussi aux autres tous les péchés qu'ils nous ont fait, selon que dans Matthieu 6 : 15 la Bible déclare : « Mais si vous ne pardonnez pas aux hommes, votre Père ne vous pardonnera pas non plus vos offenses. »

En conclusion de tout ce discours, écoutez l'Ecclésiaste vous exhorter : « Crains Dieu et observe ses commandements. C'est là ce que doit faire tout homme. » Ecclésiastes 12 : 15

Chapitre III
La connaissance

La connaissance est l'ensemble de ce qu'on a appris en termes de notions, culture dans un domaine précis. C'est l'action ou le fait de comprendre ou de connaître les propriétés, les caractéristiques, les traits spécifiques de quelque chose (Larousse). C'est la connaissance qui fait que certaines personnes, équipes, entreprises, églises font un travail excellent, tandis que d'autres semblent coincées dans la médiocrité ; certains d'entre nous excellent dans la créativité, ont de meilleures idées et trouvent des moyens de concrétiser leurs idées alors que d'autres ne le font pas.

La connaissance est le premier élément de base de la réussite dans la vie professionnelle et spirituelle. Beaucoup de personnes passent à côté d'opportunités divines, ne saisissent pas pleinement leur héritage et ne jouissent pas abondamment des promesses de Dieu parce qu'elles sont dépourvues de connaissance.

« Mon peuple est détruit, parce qu'il lui manque la connaissance. Puisque tu as rejeté la connaissance, Je te rejetterai, et tu seras dépouillé de mon sacerdoce ; Puisque tu as oublié la loi de ton Dieu, J'oublierai aussi tes enfants. » Osée 4 : 6

« Les choses cachées sont à l'Éternel, notre Dieu ; les choses révélées sont à nous et à nos enfants, à perpétuité, afin que nous mettions en pratique toutes les paroles de cette loi. » Deutéronome 29 : 29

En effet, la connaissance de la vérité apporte la délivrance, fait tomber les murs de l'ignorance et permet d'étendre vos limites.

« Mais, comme il est écrit, ce qu'aucun œil n'a vu, ce qu'aucune oreille n'a entendu, ce qui n'est monté au cœur d'aucun homme, ce que Dieu a préparé pour ceux qui l'aiment, c'est à nous que Dieu l'a révélé par son Esprit » 1 Corinthiens 2 : 910 (S21)

Toutefois, il faut distinguer ici le savoir de la connaissance. Le savoir est un ensemble de notions purement intellectuelles, qui restent extérieures à l'être auquel elles se rapportent. Tandis que la connaissance, elle, implique toujours une relation personnelle, faite d'intimité et de

communion, qui dépasse les apparences pour saisir la réalité profonde et cachée. Elle est une pénétration, une prise de possession.

Connaître Dieu, connaître Christ, c'est pouvoir avec une joyeuse assurance dire : « mon Père..., mon Sauveur..., mon Seigneur et mon Dieu ! ».

L'apôtre Paul n'exprime-t-il pas admirablement l'ambition de tout chrétien, lorsqu'il s'écrie : « Mon but est de le connaître, lui et la puissance de sa résurrection » ? (Philippiens 3 : 10, cf. Jean 17 : 3).

Cette connaissance, à cause même de son caractère personnel, ne peut être accordée qu'à celui qui se met dans les conditions voulues pour la recevoir. Elle suppose d'abord une attitude d'humilité. Il faut que l'intelligence abdique tout orgueil et renonce à toute initiative propre pour accepter simplement ce qu'elle est incapable de trouver par elle-même.

« Je te bénis, ô Père, ô Seigneur du ciel et de la terre, de ce que tu as caché ces choses aux sages et aux intelligents et de ce que tu les as révélées aux enfants. » Matthieu 11 : 25

2 Corinthiens 10 : 5 "Nous renversons les raisonnements qui se dressent comme un rempart contre la connaissance de Dieu et, faisant prisonnière toute pensée, nous l'amenons à obéir au Christ."

Cette connaissance exige aussi une attitude d'obéissance, de soumission complète de la volonté de l'homme à la volonté de Dieu. « Si quelqu'un veut faire la volonté de Dieu, il connaîtra si ma doctrine est de Dieu… » Jean 7 : 17

Cette connaissance, vous ne pouvez l'avoir que par Jésus-Christ : "Toutes choses m'ont été transmises par mon Père, et personne ne connaît le Fils, excepté le Père, et personne ne connaît le Père, excepté le Fils et celui à qui il plaît au Fils de le révéler." (Mt 11 : 27, cf. Jan 14 : 6, 1Jn 5 :20).

Bien plus, elle est inséparable de la connaissance que vous avez de Lui, de Sa personne : « Si vous me connaissiez, vous connaîtriez aussi mon Père… Celui qui m'a vu a vu le Père… »Jean 14 : 7-9

« Comme il fallait qu'il passât par la Samarie, il arriva dans une ville de Samarie, nommée Sychar, près du champ que Jacob avait donné à Joseph, son fils. Là se trouvait le puits de Jacob. Jésus,

La connaissance

fatigué du voyage, était assis au bord du puits. C'était environ la sixième heure. Une femme de Samarie vint puiser de l'eau. Jésus lui dit : Donne-moi à boire. Car ses disciples étaient allés à la ville pour acheter des vivres. La femme samaritaine lui dit : Comment toi, qui es Juif, me demandes-tu à boire, à moi qui suis une femme samaritaine ? –Les Juifs, en effet, n'ont pas de relations avec les Samaritains. – Jésus lui répondit : Si tu connaissais le don de Dieu et qui est celui qui te dit : Donne-moi à boire ! tu lui aurais toi-même demandé à boire, et il t'aurait donné de l'eau vive. Seigneur, lui dit la femme, tu n'as rien pour puiser, et le puits est profond ; d'où aurais-tu donc cette eau vive ? Es-tu plus grand que notre père Jacob, qui nous a donné ce puits, et qui en a bu lui-même, ainsi que ses fils et ses troupeaux ? Jésus lui répondit : Quiconque boit de cette eau aura encore soif ; mais celui qui boira de l'eau que je lui donnerai n'aura jamais soif, et l'eau que je lui donnerai deviendra en lui une source d'eau qui jaillira jusque dans la vie éternelle. La femme lui dit : Seigneur, donne-moi cette eau, afin que je n'aie plus soif, et que je ne vienne plus puiser ici. Va, lui dit Jésus, appelle ton mari, et viens ici. La femme répondit : Je n'ai point de mari. Jésus lui dit : Tu as eu raison de dire : Je n'ai point de mari. Car tu as eu cinq maris, et celui que tu as maintenant n'est pas ton mari. En cela tu as dit vrai.

Seigneur, lui dit la femme, je vois que tu es prophète. Nos pères ont adoré sur cette montagne ; et vous dites, vous, que le lieu où il faut adorer est à Jérusalem. Femme, lui dit Jésus, crois-moi, l'heure vient où ce ne sera ni sur cette montagne ni à Jérusalem que vous adorerez le Père. Vous adorez ce que vous ne connaissez pas ; nous, nous adorons ce que nous connaissons, car le salut vient des Juifs. Mais l'heure vient, et elle est déjà venue, où les vrais adorateurs adoreront le Père en esprit et en vérité ; car ce sont là les adorateurs que le Père demande. Dieu est Esprit, et il faut que ceux qui l'adorent l'adorent en esprit et en vérité. La femme lui dit : Je sais que le Messie doit venir celui qu'on appelle Christ ; quand il sera venu, il nous annoncera toutes choses. Jésus lui dit : Je le suis, moi qui te parle. Là-dessus arrivèrent ses disciples, qui furent étonnés de ce qu'il parlait avec une femme. Toutefois aucun ne dit : Que demandes-tu ? Où : De quoi parles-tu avec elle ? Alors la femme, ayant laissé sa cruche, s'en alla dans la ville, et dit aux gens : Venez voir un homme qui m'a dit tout ce que j'ai fait ; ne serait-ce point le Christ ? Réduire. » Jean 4 : 4-29

Dans ce texte nous avons deux personnages, le Seigneur Jésus-Christ et la femme samaritaine. La Samaritaine avait des préjugés par rapport aux

juifs et avait du mal à croire en l'homme qui était en face d'elle. Vous pouvez voir la réaction du Seigneur Jésus-Christ qui constatait l'ignorance de sa personne, par la Samaritaine (v. 10).

Chasser l'incrédulité et les préjugés

Il est important que celui qui s'approche de Dieu croie à Son existence et qu'il ait la connaissance de Sa personne, afin de bénéficier pleinement de ce que Dieu a pour lui. Pour grandir dans la connaissance de Dieu, il faut dès le départ croire en Lui comme le créateur de toutes choses. Dieu est dans une classe à part et vous devez Lui donner Sa place. C'est déjà un défi en soi de développer une relation personnelle avec un Dieu invisible, et dont vous n'entendez jamais la voix, comme vous entendez celle d'un ami au téléphone. Mais, la parole nous invite à croire avant de s'approcher de Son trône de grâce. « Or sans la foi il est impossible de lui être agréable ; car il faut que celui qui s'approche de Dieu croie que Dieu existe, et qu'il est le rémunérateur de ceux qui le cherchent. » Hébreux 11 : 6

L'incrédulité est donc un frein à la connaissance de Dieu car pour l'incrédule, Dieu serait juste une invention humaine. Vous devez renverser toutes les forteresses des pensées qui

s'opposent à la connaissance de Dieu. Ceux qui connaissent Dieu dans Sa profondeur sont toujours transformés par elle, puisque la connaissance du Dieu de la Bible ne laisse jamais la personne dans le même état. Elle change radicalement les vies.

La connaissance de Dieu ne vient pas comme un fichier que vous pouvez télécharger. La notion de la connaissance de Dieu est aussi liée à la notion d'aimer Dieu. L'amour de Dieu envers l'homme, l'a poussé à tout quitter pour rejoindre l'humanité dans sa réalité, afin d'amener l'homme à Son niveau d'excellence. Dieu ne se cache pas, mais il se révèle à travers les écritures saintes et Son œuvre de création.

Il n'y a pas de formules magiques pour avoir la connaissance de Dieu. Le Seigneur vous invite à la lecture, à la méditation et à l'écoute de la parole. Dieu a décidé de se faire connaître, même si ce n'est que partiellement. Allez donc plus loin par rapport à ce que vous savez de Dieu, par l'expression d'un grand zèle pour Son œuvre.

La révélation de Dieu vous attire toujours dans une profonde et parfaite relation avec Lui. Connaître le Dieu de la Bible est une faveur et une bénédiction énormes, car l'homme ne peut se comprendre qu'en Dieu.

La connaissance de Dieu, permet donc à l'homme de découvrir le plan éternel élaboré depuis l'éternité.

Grandissez dans la connaissance de ce Dieu que vous aimez servir. Il est important que vous développiez la connaissance de Dieu à travers l'écoute et la lecture de la parole.

Connaître le Dieu de la Bible est une faveur et une bénédiction énormes, car l'homme ne peut se comprendre qu'en Dieu.

« Mais ces choses qui étaient pour moi des gains, je les ai regardées comme une perte, à cause de Christ. Et même je regarde toutes choses comme une perte, à cause de l'excellence de la connaissance de Jésus-Christ mon Seigneur, pour lequel j'ai renoncé à tout, et je les regarde comme de la boue, afin de gagner Christ, et d'être trouvé en lui, non avec ma justice, celle qui vient de la loi, mais avec celle qui s'obtient par la foi en Christ, la justice qui vient de Dieu par la foi, Afin de connaître Christ, et la puissance de sa résurrection, et la communion de ses souffrances, en devenant conforme à lui dans sa mort, pour parvenir, si je

puis, à la résurrection d'entre les morts. Ce n'est pas que j'aie déjà remporté le prix, ou que j'aie déjà atteint la perfection ; mais je cours, pour tâcher de le saisir, puisque moi aussi j'ai été saisi par Jésus-Christ. Frères, je ne pense pas l'avoir saisi ; mais je fais une chose : oubliant ce qui est en arrière et me portant vers ce qui est en avant, je cours vers le but, pour remporter le prix de la vocation céleste de Dieu en Jésus-Christ. » Philippiens 3 : 7-14

L'arme secrète du diable est d'empêcher aux chrétiens et aux païens, d'aller vers la connaissance profonde et authentique du Dieu de la Bible, car il sait que par l'ignorance, il peut garder les gens loin de Dieu. Du reste si Adam et Eve sont tombés, cela est dû à leur manque d'assurance sur la révélation divine et sur ce que Dieu leur avait prescrit.

Vous ne pouvez opérer que dans la dimension que vous connaissez. Celui qui a la connaissance de Dieu, de ce qu'Il est et de ce qu'Il est capable de faire, ne peut plus fonctionner comme tout le monde. Cette connaissance de Dieu lui donne la paix et la puissance pour continuer à le suivre. Elle n'enlève pas les difficultés, mais elle rassure de la présence et de l'intervention de Dieu dans les difficultés.

Le Seigneur vous appelle à une vie de connaissance profonde de Sa personne. Grandissez dans la connaissance de ce Dieu que vous aimez servir ! La nature humaine s'oriente vers l'Écriture et l'Écriture à son tour nous oriente vers Christ. Donc l'ignorance nous empêche de vivre à l'image de Dieu, nous maintenant dans la médiocrité et dans la bassesse, nous empêchant ainsi de vivre les avantages des princes et des princesses de Dieu.

Chapitre IV
La reconnaissance

La reconnaissance peut être définie de plusieurs manières et s'exercer à différents niveaux de relations, tant qu'il s'agisse de votre relation avec Dieu qu'avec les autres humains. Synonyme de gratitude et de considération, la reconnaissance est définie comme le souvenir des bienfaits reçus, mais aussi comme un aveu ou une confession d'une faute.

1. La reconnaissance envers Dieu

« Et quoi que vous fassiez, en parole ou en acte, faites tout au nom du Seigneur Jésus en exprimant par lui votre reconnaissance à Dieu le Père. » Colossiens 3 : 17

« Mon âme, bénis l'Éternel, et n'oublie aucun de ses bienfaits ! » Psaume 103 : 2

Les diverses formes d'expression de notre reconnaissance envers Dieu :

✓ Le chant

« L'Éternel est ma force et mon bouclier ; En lui mon cœur se confie, et je suis secouru ; J'ai de l'allégresse dans le cœur, Et je le loue par mes chants. » Psaumes 28 : 7

✓ La musique

« David et les chefs de l'armée mirent à part pour le service ceux des fils d'Asaph, d'Héman et de Jeduthun qui prophétisaient en s'accompagnant de la harpe, du luth et des cymbales. Et voici le nombre de ceux qui avaient des fonctions à remplir. » 1 Chroniques 25 : 1

✓ La prière

« Je rends à mon Dieu de continuelles actions de grâces à votre sujet, pour la grâce de Dieu qui vous a été accordée en Jésus-Christ. » Corinthiens 1 : 4

✓ Les offrandes

« Si quelqu'un l'offre par reconnaissance, il offrira, avec le sacrifice d'actions de grâces, des

gâteaux sans levain pétris à l'huile, des galettes sans levains arrosés d'huile, et des gâteaux de fleur de farine frite et pétris à l'huile. » Lévitique 7 : 12

✓ Le service

« C'est pourquoi, recevant un royaume inébranlable, montrons notre reconnaissance en rendant à Dieu un culte qui lui soit agréable » Hébreux 12 : 28

✓ Le témoignage parlé

« Étant survenue, elle aussi, à cette même heure, elle louait Dieu, et elle parlait de Jésus à tous ceux qui attendaient la délivrance de Jérusalem. » Luc 2 : 38

✓ Votre façon de vivre

« Je vous exhorte donc, frères, par les compassions de Dieu, à offrir vos corps comme un sacrifice vivant, saint, agréable à Dieu, ce qui sera de votre part un culte raisonnable. » Romains 12 :1 « En sacrifice à Dieu offre donc ta reconnaissance ! Accomplis envers le Très Haut les vœux que tu as faits. Alors tu pourras m'appeler au jour de la détresse : je te délivrerai, et tu me rendras gloire." Psaume 50 :14-15

« Celui qui offre sa reconnaissance, celui-là me rend gloire, et il prend le chemin où je lui ferai voir le salut que Dieu donne. » Psaume 50 :23

« Je te célébrerai toujours pour ce que tu as fait. Je veux m'attendre à toi, car ta bonté se manifeste à tes fidèles. » Psaume 52 :11

« Je t'offrirai de bon cœur des sacrifices ; Je louerai ton nom, ô Éternel ! Car il est favorable, » Psaume 54 :6

« Je louerai l'Éternel tant que je vivrai, Je célébrerai mon Dieu tant que j'existerai. » Psaume 146 :2

✓ La guérison de dix lépreux

« Alors qu'il se rendait à Jérusalem, Jésus passa entre la Samarie et la Galilée. Comme il entrait dans un village, dix lépreux vinrent à sa rencontre. Ils se tinrent à distance et se mirent à lui dire : « Jésus, maître, aie pitié de nous ! » Lorsqu'il les vit, Jésus leur dit : « Allez-vous montrer aux prêtres. » Pendant qu'ils y allaient, ils furent guéris. L'un d'eux, se voyant guéri, revint sur ses pas en rendant gloire à Dieu à haute voix. Il tomba le visage contre terre aux pieds de Jésus et le remercia. C'était un Samaritain. Jésus prit la parole et dit : « Les dix n'ont-ils pas été guéris ? Et les neuf

autres, où sont-ils ? Ne s'est-il trouvé que cet étranger pour revenir et rendre gloire à Dieu ?» Puis il lui dit : « Lève-toi, vas-y, ta foi t'a sauvé. » Luc 17 :11-19

Il vous faut prendre régulièrement le temps de rendre grâces à Dieu pour Ses bienfaits. Même dans les temps d'affliction, la reconnaissance est le degré le plus élevé de la gratitude. Soyez donc capable de louer Dieu même quand tout va mal, juste parce qu'Il est Dieu, car Il reste et demeure digne de louange. C'est là le plus grand sacrifice, une réelle marque de confiance et d'abandon à Dieu.

> ❝ Il vous faut prendre régulièrement le temps de rendre grâces à Dieu pour ses bienfaits. Même dans les temps d'affliction, la reconnaissance est le degré le plus élevé de la gratitude.

Le niveau suprême de gratitude et de reconnaissance envers Dieu consiste à rester connecté à Dieu et Le louer même quand vous vivez des épreuves ou des difficultés, gardant la foi

qui, derrière elle, se cache un bien ou une bénédiction, un « cadeau ».

Les épreuves que vous pouvez traverser ont un but. Et si vous savez que tout contribue au bien de ceux qui aiment Dieu (Romains 8 : 28) et que nous avons été prédestinés à devenir semblable à l'image de Jésus-Christ (Romains 8 : 29), Vous comprenez que tout ce que vous vivrez de douloureux, de difficiles et de pénibles a pour but de vous rendre plus pur, plus saint, et plus ressemblant à Christ.

« Mes frères, regardez comme un sujet de joie complète les diverses épreuves auxquelles vous pouvez être exposés, sachant que l'épreuve de votre foi produit la patience. Mais il faut que la patience accomplisse parfaitement son œuvre, afin que vous soyez parfaits et accomplis, sans faillir en rien ». Jacques 1 : 2-4

Avec cette vision plus globale de l'épreuve, vous pouvez dire : « Merci Seigneur pour le bien qui est sorti des épreuves que j'ai traversées cette année. Merci de m'avoir permis d'y sortir – et merci surtout de m'apprendre et de forger mon caractère à travers cela, pour me rendre un jour parfaitement semblable à Jésus-Christ. »

La reconnaissance

Les Anglais disent « No testimony without a test » (pas de témoignage sans test ou épreuve). Dieu nous raffine, travaille notre caractère, étire notre foi à travers l'épreuve, comme un bijoutier qui passe l'or ou l'argent au feu pour le débarrasser de ses impuretés, ses scories. Le test de foi, de bravoure, de volonté est donc là pour vous faire grandir.

L'action de grâce a précédé un des plus grands miracles de Jésus. À la mort de Lazare, Jésus voulait donner une leçon de foi. Il a voulu exalter la puissance de Dieu et affirmer que même dans le deuil, nous pouvons rendre grâce à Dieu pour son grand amour. Et c'est après Son action de grâce que Jésus s'est écrié : « Lazare sort ! », et le grand miracle s'est accompli.

« Ils ôtèrent donc la pierre. Et Jésus leva les yeux en haut, et dit : Père, je te rends grâces de ce que tu m'as exaucé. Pour moi, je savais que tu m'exauces toujours ; mais j'ai parlé à cause de la foule qui m'entoure, afin qu'ils croient que c'est toi qui m'as envoyé. Ayant dit cela, il cria d'une voix forte : Lazare, sors ! Et le mort sortit, les pieds et les mains liés de bandes, et le visage enveloppé d'un linge. Jésus leur dit : Déliez-le, et laissez-le aller. » Jean 11 : 41 – 44

Jésus a voulu nous enseigner que l'action de grâces précède l'intervention de Dieu. Il y a certes un temps pour prier, mais le Seigneur apprécie l'action de grâce qui exprime votre foi au Dieu qui va agir en votre faveur. Les premiers chrétiens passaient beaucoup de temps à remercier Dieu

« Lorsque Jésus quitta ses disciples le jour de l'Ascension, il demanda d'attendre la venue de l'Esprit Saint et voici ce que nous rapporte Luc dans le dernier verset de son évangile : Ils étaient continuellement dans le temple, louant et adorant Dieu. » Luc 24 : 53

Apprenez à être reconnaissant et votre vie va changer ! Beaucoup d'entre nous ne voient pas le miracle arriver dans nos vies en général, parce que nous sommes plaintifs, nous murmurons sans cesse… Et ces paroles négatives que nous prononçons annulent toutes les prières que nous élevons vers le Seigneur pour nos vies.

Exemple : Si vous ne savez pas être reconnaissant à Dieu pour votre mariage, vous ne profiterez jamais des trésors que Dieu a cachés dans le mariage pour votre propre avantage. Être reconnaissant vous permettra de voir le meilleur dans les gens.

2. La reconnaissance envers les hommes

Les concepts de personne et de relation personnelle prennent racine dans une éternelle réalité économique qui définit la trinité divine. Il n'est alors pas étonnant que l'être humain, alors créé à l'image de Dieu, soit dès sa conception une personne qui ne pourra s'épanouir en tant que telle, uniquement par le biais de relations personnelles qui prennent alors compte de la réalité du monde créé auquel il appartient. L'homme ne fait alors que pratiquer de cette façon une réalité propre à sa nature qui est analogue à une réalité exprimée depuis toute éternité en Dieu Lui-même entre le Père, le Fils et le Saint-Esprit.

La réalité du Travail en équipe

Cette expression particulière est alors un écho, une analogie, d'une réalité éternelle pleinement vécue entre le Père, le Fils et le Saint-Esprit. C'est d'ailleurs pour cette raison que cette expression (travail en équipe) ne pourra alors être vraie et droite que si elle se fait en accord, à la fois, avec la sainteté qui caractérise éternellement les relations au sein de la Trinité (dimension éthique horizontale), et avec la réalité de notre identité (hommes et femmes créés par Dieu pour Sa Gloire (Rom 1 : 18), dimension téléologique verticale).

« L'Éternel parla à Moïse en ces termes : Vois, je désigne Betsaleel, fils d'Ouri, descendant de Hour, de la tribu de Juda, et je l'ai rempli de l'Esprit de Dieu qui lui confère de l'habileté, de l'intelligence et de la compétence pour exécuter toutes sortes d'ouvrages, pour concevoir des projets et les exécuter en or, en argent et en bronze, pour tailler des pierres à enchâsser, pour sculpter le bois. Ainsi il pourra réaliser toutes sortes d'ouvrages. Je lui ai donné pour aide Oholiab, fils d'Ahisamak, de la tribu de Dan et, de plus, j'ai accordé un surcroît d'habileté à tous les artisans experts, afin qu'ils soient capables d'exécuter tout ce que je t'ai ordonné : » Exode 31 : 1-6

« Jéthro, prêtre de Madian et beau-père de Moïse, apprit tout ce que Dieu avait fait en faveur de Moïse et d'Israël, son peuple, il apprit que l'Éternel avait fait sortir Israël d'Égypte. Jéthro, beau-père de Moïse, prit Séphora, la femme de Moïse. C'était après son renvoi. Il prit aussi les deux fils de Séphora ; l'un s'appelait Guershom, car Moïse avait dit : « Je suis en exil dans un pays étranger », l'autre s'appelait Eliézer, car il avait dit : « Le Dieu de mon père m'a secouru et il m'a délivré de l'épée du pharaon. » Jéthro, le beau-père de Moïse, vint avec les fils et la femme de Moïse au désert où il campait, à la montagne de Dieu. Il fit

dire à Moïse : « Moi, ton beau-père Jéthro, je viens te trouver avec ta femme, et ses deux fils l'accompagnent. » Moïse sortit à la rencontre de son beau-père. Il se prosterna et l'embrassa. Ils s'informèrent réciproquement de leur santé, puis ils entrèrent dans la tente de Moïse. Moïse raconta à son beau-père tout ce que l'Éternel avait fait au pharaon et à l'Égypte à cause d'Israël, toutes les difficultés qu'ils avaient rencontrées en chemin et la façon dont l'Éternel les avait délivrés. Jéthro se réjouit de tout le bien que l'Éternel avait fait à Israël en le délivrant de la main des Égyptiens. Il dit : « Béni soit l'Éternel, qui vous a délivrés de la main des Égyptiens et de celle du pharaon, qui a délivré le peuple de la main des Égyptiens ! Je reconnais maintenant que l'Éternel est plus grand que tous les dieux, puisque l'arrogance des Égyptiens est retombée sur eux. » Jéthro, le beau-père de Moïse, offrit à Dieu un holocauste et des sacrifices. Aaron et tous les anciens d'Israël vinrent participer à ce repas avec le beau-père de Moïse, en présence de Dieu. Le lendemain, Moïse siégea pour juger le peuple et le peuple se présenta devant lui depuis le matin jusqu'au soir. Le beau-père de Moïse vit tout ce qu'il faisait pour le peuple et dit : « Que fais-tu là pour ce peuple ? Pourquoi sièges-tu tout seul et pourquoi tout le peuple se présente-t-il devant toi, depuis le matin jusqu'au soir ? » Moïse répondit à

son beau-père : « C'est que le peuple vient vers moi pour consulter Dieu. Quand ils ont une affaire, ils viennent vers moi. Je juge entre les parties et je fais connaître les prescriptions de Dieu et ses lois. » Le beau-père de Moïse lui dit : « Ce que tu fais n'est pas bien. Tu vas t'épuiser toi-même et tu vas épuiser ce peuple qui est avec toi. En effet, la tâche est trop lourde pour toi, tu ne pourras pas la mener à bien tout seul. Maintenant écoute-moi. Je vais te donner un conseil et que Dieu soit avec toi ! Sois le représentant du peuple auprès de Dieu et porte les affaires devant Dieu. Enseigne-leur les prescriptions et les lois, fais-leur connaître le chemin qu'ils doivent suivre et ce qu'ils doivent faire. Choisis parmi tout le peuple des hommes capables, qui craignent Dieu, des hommes intègres, ennemis du gain malhonnête. Etablis-les sur eux comme chefs de milliers, de centaines, de cinquantaines et de dizaines. Ce sont eux qui jugeront le peuple de manière permanente. Ils porteront devant toi toutes les affaires importantes et jugeront eux-mêmes les petites causes. Allège ta charge et qu'ils la portent avec toi. Si tu fais cela et que Dieu te l'ordonne, tu pourras tenir bon et tout ce peuple parviendra en paix à sa destination. » Moïse écouta son beau-père et fit tout ce qu'il avait dit. Moïse choisit parmi tous Israël des hommes capables et les établit chefs du

peuple, chefs de milliers, de centaines, de cinquantaines et de dizaines. Ils jugeaient le peuple de manière permanente. Ils portaient devant Moïse les affaires difficiles et jugeaient eux-mêmes toutes les petites causes. » Exode 18 : 1-26

« Comme de bons dispensateurs des diverses grâces de Dieu, que chacun de vous mette au service des autres le don qu'il a reçu. " 1 Pierre 4 : 10

« L'Éternel Dieu dit : Il n'est pas bon que l'homme soit seul ; je lui ferai une aide semblable à lui. » Genèse 2 : 18

« Et il a donné les uns comme apôtres, les autres comme prophètes, les autres comme évangélistes, les autres comme pasteurs et docteurs, pour le perfectionnement des saints en vue de l'œuvre du ministère et de l'édification du corps de Christ » Éphésiens 4 : 11-12

Chacun est limité dans ses capacités ou dans le temps. Cependant, en rassemblant l'équipe sur un projet commun, vous êtes plus susceptible d'atteindre vos buts et de présenter un excellent travail.

Formé les hommes pour construire une équipe

Jésus a choisi des hommes qu'il allait aussi former pour devenir pécheurs d'hommes. La vocation fondée sur l'appel de Christ, n'implique pas nécessairement le choix des personnes les plus performantes, mais les personnes que Dieu a décidé de prendre avec Lui pour les former et les rendre capables et performantes dans le ministère auquel Il les appelle.

Dans votre marche chrétienne et professionnelle, formez les gens qui vont vous aider dans le travail et aussi prendre la relève après vous. Jésus-Christ avait travaillé avec les Apôtres, et après Son départ le travail continue jusqu'à présent. Ne calculez pas le moment où vous remerciez votre collaborateur, quand il a fait quelque chose qui mérite d'être souligné. Dites-le-lui, pensez « Instantanéité » !

Les entretiens individuels ou d'équipe ne sont pas les seuls moments pour montrer votre reconnaissance. Vous ne pourrez pas être régulièrement reconnaissant si vous êtes quelqu'un d'orgueilleux. Vivre et marcher dans la reconnaissance implique une notion et une part d'humilité.

Les autres : votre famille, vos ami(e)s, sont toutes les personnes qui sont une bénédiction dans votre vie et pour l'existence desquelles vous pouvez être reconnaissant(e). Nous devons reconnaître les autorités établies

La reconnaissance créée une atmosphère de miracle autour de vous et attire la faveur de Dieu dans votre vie. La reconnaissance est la preuve extérieure que vous avez reçu une pleine révélation de (ou que vous avez compris) la valeur de ce que Dieu vous a donné. Par conséquent, la reconnaissance vous permet de jouir pleinement des bénéfices de chaque grâce que Dieu vous fait, de chaque trésor que Dieu vous donne. Être reconnaissant vous permettra d'obtenir le meilleur des gens. Être reconnaissant vous permettra d'extraire le meilleur, même des situations les plus négatives et douloureuses que vous pourrez traverser.

La reconnaissance vous protégera de la dépression. À mon sens, être reconnaissant, c'est l'un des meilleurs antidotes à la dépression.

La reconnaissance vous gardera du découragement et vous donnera la force de persévérer quelles que soient les situations que vous traversez.

La reconnaissance vous aidera à supporter patiemment la situation difficile que vous traversez et gardera votre foi, jusqu'à ce que la gloire de Dieu éclate et que votre situation soit réglée.

La reconnaissance est une des clés qui vous permettra de gagner le combat de la foi et d'avoir la victoire.

La reconnaissance vous préservera de l'envie, de la jalousie et de la comparaison (qui elle-même produit l'amertume).

La reconnaissance vous remplira de joie.

Le manque de reconnaissance peut être lié à deux grands sentiments : le sentiment d'infériorité et le sentiment d'injustice. Ils renvoient à plusieurs émotions que sont respectivement l'envie, la honte, et d'autre part l'indignation. En l'occurrence, si une personne souffre d'indignation, c'est peut-être qu'elle n'a pas été traitée avec suffisamment de considération. Si les personnes envieuses n'obtiennent pas ce qu'elles veulent, elles vont alors se démotiver et se braquer très rapidement pour se mettre en mode mercenaire c'est-à-dire dans une logique de motivation extrinsèque liée à de la récompense.

Le sentiment de manque de reconnaissance peut aussi se ressentir auprès d'un salarié lorsqu'il ne se sent pas respecté à sa juste valeur.

« David demanda : Reste-t-il encore un survivant de la famille de Saül ? J'aimerais lui témoigner ma faveur par amitié pour Jonathan. Or, il y avait un ancien serviteur de la maison de Saül nommé Tsiba. On le fit venir auprès de David. Le roi lui demanda : Es-tu bien Tsiba ? Il répondit : C'est moi, ton serviteur ! Puis le roi lui posa la question : Reste-t-il encore quelqu'un de la famille de Saül ? Je voudrais lui témoigner ma faveur comme je l'ai promis devant Dieu. Tsiba lui répondit : Il existe encore un fils de Jonathan qui a les deux jambes estropiées. Où vit-il ? lui demanda le roi. Tsiba répondit : Dans la maison de Makir, un fils d'Ammiel à Lodebar. Le roi David l'envoya donc chercher à Lodebar dans la maison de Makir. Lorsque Mephibocheth, fils de Jonathan et petit-fils de Saül, fut arrivé chez David, il s'inclina face contre terre et se prosterna devant lui. David l'appela : Mephibocheth ! C'est bien moi, pour te servir. Et David lui dit : N'aie aucune crainte ; car je t'assure que je veux te traiter avec faveur par amitié pour ton père Jonathan. De plus, je te rendrai toutes les terres qui appartenaient à ton grand-père Saül. Quant à toi, tu prendras tous tes repas à ma table.

La démonstration d'excellence en Jésus-Christ

Mephibocheth se prosterna de nouveau et dit : Qu'est donc ton serviteur pour que tu t'intéresses à lui ? Je ne vaux pas plus qu'un chien mort. » 2 Samuel 9 : 1-8

Chapitre V
La sagesse

D'après Wikipédia, la sagesse est un concept utilisé pour qualifier le comportement d'un individu, souvent conforme à une éthique qui allie la conscience de soi et des autres, la tempérance, la prudence, la sincérité, le discernement et la justice s'appuyant sur un savoir raisonné.

Le dictionnaire (Larousse), défini la sagesse comme la qualité d'une personne qui montre un jugement juste, sûr et éclairé dans ses décisions ou ses actions. « C'est par la sagesse qu'une maison s'élève, Et par l'intelligence quelle s'affermit » Proverbes 24 : 3

« Celui qui a confiance dans son propre cœur est un insensé, Mais celui qui marche dans la sagesse sera sauvé. » Proverbes 28 : 26

Il y a quatre sortes de mécanisme à la compréhension de la sagesse :

1. La sagesse infantile

C'est la sagesse avec laquelle on naît, celle qui nous permet de réaliser nos premiers exploits lorsque nous apprenions à s'asseoir, à se lever ou à marcher quand nous étions enfants.

Cette sagesse permet à l'enfant de distinguer l'obstacle de sa personne, de le discerner et de comprendre son impact sur sa sécurité. Elle est observée par le comportement et le choix de l'enfant qui, dans sa technique de marche, nous révèle son niveau d'intelligence. Elle se fait de façon gestuelle et manifeste ses désirs ou ses pensées par des cris et par des signes, une manière pour lui de dialoguer avec son environnement. En d'autres termes, la sagesse est innée chez tout enfant qui naît avec toutes les facultés humaines.

2. La sagesse intellectuelle

C'est ce que nous développons par nos études, de la maternelle jusqu'au cycle universitaire, en passant par la vie environnementale.

Les études que nous faisons a pour rôle de nous donner du savoir à travers notre formation théorique ou pratique, afin de nous emmener à la maîtrise de ce que nous ferons plus tard comme activité ou travail ; or la sagesse est la connaissance du savoir.

Les études développent ce qui existait déjà en nous comme don, au travers des différentes matières que nous apprenons. Les maths nous apprennent à avoir un raisonnement logique, force notre esprit à la réflexion thématique et développe le sens de l'intuition et du réflexe mental. Les langues nous donnent à ordonner notre expression écrite ou orale, tandis que les matières vivantes nous procurent une capacité de rétention très forte. Tout ce que nous apprenons a pour but de révéler à la face de l'humanité notre don. Chacun doit prendre au sérieux sa formation scolaire et professionnelle, en s'y appliquant véritablement car il n'y a pas de connaissance sans formation.

3. La sagesse du vieillard

C'est une forme de sagesse qu'on obtient par expériences ; elle se forge au fil du temps et trouve sa force dans les épreuves endurées et dans tout ce qu'on a appris durant notre existence.

Elle est un assemblage des difficultés rencontrées et des différentes formations obtenues. C'est une forme de sagesse qui se sert de l'histoire des actes antérieurs pour éduquer, informer, corriger, former et orienter la nouvelle génération. C'est une sagesse qui se manifeste par comparaison des choses.

Nous devons préserver nos vieillards, nos anciens dans les églises et archiver nos anciennes connaissances, car ils sont des témoins fidèles de l'histoire contemporaine. Toutefois, nous ne devons pas nous appuyer sur celle-ci parce que la sagesse véritable vient de Dieu

« Ce n'est pas l'âge qui procure la sagesse, ce n'est pas la vieillesse qui rend capable de juger. » Job 32 : 9

4. La sagesse Divine

C'est la sagesse qu'on obtient par la connaissance de la parole de Dieu (Bible) et par l'onction de la puissance du Saint-Esprit.

« C'est par la sagesse que l'Eternel a fondé la terre, c'est par l'intelligence qu'il a affermi les cieux. » Proverbes 3 : 19

Souvent pour comprendre le sens d'un mot, il est bon d'aller regarder dans la Bible, là où ce mot a été utilisé la première fois. La sagesse, elle, nous la trouvons dans Exode 31 : 1-3 " L'Éternel parla à Moïse, et dit : sache que j'ai choisi Betsaleel fils Uri, fils d'Hur, de la tribu de Juda. Je l'ai rempli de l'Esprit de Dieu, de sagesse, intelligence et de savoir-faire pour toutes sortes d'ouvrages. Je l'ai rendu capable de faire toutes sortes d'inventions, de travailler l'or, l'argent et l'airain etc."

La sagesse vient de l'Esprit de Dieu, c'est-à-dire le Saint Esprit qui nous rend habiles, créatifs, capables d'inventer. Elle donne l'intelligence pour comprendre les mystères de Dieu, pour expliquer, interpréter les songes. Elle nous rend prophétiques.

C'est un don de connaissance qui est capable d'apporter, quels que soient les problèmes, la révélation de Dieu aux différentes exigences que la vie nous impose.

Vous pouvez le constater avec Joseph qui interprète les songes de pharaon. Elle agit de la même manière avec Daniel et le rend supérieur aux magiciens, le rendant capable de révéler au roi Nébucadnetsar le secret de son songe.

« La sagesse d'en haut est premièrement pure, ensuite pacifique, modérée, conciliante, pleine de miséricorde et de bons fruits, exempte de duplicité, d'hypocrisie » Jacques 3 :17

Elle donne de l'adresse et la discrétion dans la communication de l'Évangile. La sagesse est un esprit et non une philosophie tirée de l'expérience des hommes. Et, Ésaïe 11 :1-2 nous le confirme : « Puis un rameau sortira du tronc d'Isaïe, et un rejeton naîtra de ses racines. L'Esprit de l'Éternel reposera sur lui : Esprit de sagesse et d'intelligence »

Tout comme le pardon coule comme un fleuve du cœur du Père à cause du sacrifice de Jésus sur la croix, ainsi la sagesse vient du Père, comme un fleuve qui se manifeste par le Saint Esprit : esprit de sagesse. Le Père a déposé la sagesse en Jésus comme un trésor et un mystère à découvrir.

« afin qu'ils aient le cœur rempli de consolation, qu'ils soient unis dans l'amour, et enrichi d'une pleine intelligence pour connaître le mystère de Dieu, savoir Christ, mystère dans lequel sont cachés tous les trésors de la sagesse et de la connaissance. » Colossiens 2 :2-3

À la lumière de ces versets, comprenez que Christ est le seul détenteur de la sagesse et de la connaissance, et elle se manifeste par le Saint Esprit.

En Jean 14 :6 : Jésus nous dit : "Je suis le chemin, la vérité, et la vie. Nul ne vient au Père que par moi ". En ce qui concerne la sagesse, Jésus est le seul chemin pour y accéder, pour la recevoir, l'expérimenter et la vivre. Telle est la volonté du Père.

L'évangile de Luc précise que Jésus, même enfant été rempli de sagesse. « Or l'enfant croissait et se fortifiait. Il était rempli de sagesse, et la grâce de Dieu était sur lui. » Luc 2 : 40

" Puis il descendit avec eux pour aller à Nazareth, et il leur était soumis. Sa mère gardait toutes ces choses dans son cœur. Et Jésus croissait en sagesse, en stature, et en grâce, devant Dieu et devant les hommes." Luc 2 : 51 - 52

La Sagesse, c'est avoir le comportement, la parole, le geste, appropriés à chaque situation de la vie. Dans ses épreuves, Job a recherché la sagesse pour venir à son secours afin de lui apporter un éclairage sur sa situation. Voilà les paroles que le Saint-Esprit a mises dans son cœur

et dans sa bouche : « mais la sagesse où se trouve-t-elle ? Où est la demeure de l'intelligence ? L'homme n'en connaît pas le prix, elle ne se trouve pas dans la terre des vivants. L'abîme dit : elle n'est point en moi, et la mer dit : elle n'est point avec moi. Elle ne se donne pas contre de l'or pur, elle ne se pèse pas contre de l'or d'Ophir, ni contre le précieux onyx, ni contre le saphir, elle ne peut se comparer à l'or ni au verre. Elle ne peut s'échanger pour un vase d'or fin. Le corail et le cristal ne sont rien auprès d'elle : la sagesse vaut plus que les perles. La topaze d'Éthiopie n'est pas son égale et l'or pur n'entre pas en balance avec elle. D'où vient donc la sagesse ? Où est la demeure de l'intelligence ? Elle est cachée aux yeux de tout vivant, elle est cachée aux oiseaux du ciel. Le gouffre et la mort disent : nous en avons entendu parler. C'est Dieu qui en sait le chemin, c'est lui qui en connaît la demeure, car il voit jusqu'aux extrémités de la terre, il aperçoit tout sous les cieux. Quand il régla le poids du vent, et qu'il fixa la mesure des eaux, quand il donna ses lois à la pluie, et qu'il traça la route de l'éclair et du tonnerre. Puis il dit à l'homme : Voici, la crainte du Seigneur, c'est la sagesse, s'éloigner du mal, c'est l'intelligence. » Job 28 : 12-28 La sagesse divine est caractérisée par :

✓ L'intelligence

C'est un mot utilisé cent cinquante-six (156) fois dans toute la Bible et c'est une faculté de comprendre, ne pas se méprendre sur le sens des mots, la nature des choses et la signification des faits. C'est un don contenu dans notre esprit qui nous donne l'habileté, la technique et la stratégie dont on a besoin pour créer, transformer et réaliser les fruits (les projets) de notre pensée pour mieux l'orienter sur le chemin de la réussite.

Sans intelligence, il n'y a pas d'évolution et de modernité car c'est elle qui a permis au monde contemporain d'autrefois de poser, par ses inventions, les bases de la révolution intellectuelle et industrielle qui ont contribué à l'expansion magnifique et à l'essor dont bénéficie le monde actuel.

Réussir consiste à faire preuve d'imagination et d'ingéniosité pour le bien-être de tous. L'imagination est la base de l'intelligence parce qu'elle nous permet d'inventer et de concevoir ; jointe au talent, de rendre vivement les conceptions en les transformant en produits finis, consommables et utilisables. « Heureux l'homme qui a trouvé la sagesse, et l'homme qui possède l'intelligence ! Car le gain qu'elle procure est

préférable à celui de l'argent, et le profit qu'on en tire vaut mieux que l'or ; elle est plus précieuse que les perles, elle a plus de valeur que tous les objets de prix. » Proverbes 3 : 13-15

Réussir consiste à faire preuve d'imagination et d'ingéniosité pour le bien-être de tous.

Les chrétiens doivent beaucoup réfléchir avant de poser des actes. Mais malheureusement, il a été constaté que bon nombre de personnes utilisent leur intelligence pour dérober, abuser, arnaquer et séduire. Pourtant, la Bible nous apprend qu'un tel homme est dépourvu d'intelligence et a pour destination finale la géhenne parce que le manque d'intelligence est un aveuglement à la lumière divine qui rend incapable de comprendre la pensée de Dieu, détourne notre pensée de Dieu pour nous égarer dans un chemin de volonté propre.

Avoir un don est une grâce qui vient de Dieu, mais vous devez le développer au fur et à mesure que vous vivez, en marchant avec intégrité et crainte à travers votre foi au Seigneur Jésus-Christ, car c'est en Lui seul que vous aurez la vraie

intelligence qui nous est donnée par le Saint-Esprit. En vous, elle a pour rôle de vous guider à accomplir la volonté de Dieu afin de permettre à l'humanité d'entrer dans sa destinée.

- **L'intelligence émotionnelle**

L'intelligence émotionnelle est la capacité à comprendre et gérer nos émotions. La force de caractère bouscule les choses. « L'insensé met en dehors toute sa passion, Mais le sage la contient. » Proverbes 29 : 11

« Que chacun de vous sache gagner une parfaite maîtrise de son corps pour vivre dans la sainteté et l'honneur, sans se laisser dominer par des passions déréglées, comme le font les païens qui ne connaissent pas Dieu » 1 Thessaloniciens 4 : 4-5

Dieu nous a créés à Son image, et la Bible nous révèle qu'Il a Lui-même des émotions, c'est pour cela qu'il nous a créés plein d'émotions. En effet, on perçoit par cinq organes à savoir : les yeux, la bouche, les oreilles, les mains, le nez. En plus, nous ressentons l'amour, la joie, le bonheur, la culpabilité, la colère, la déception, la crainte, etc. Certaines émotions sont agréables, d'autres non. Certaines sont fondées sur la vérité, d'autres sont

trompeuses et fondées sur de fausses prémices. Si, par exemple, vous croyez à tort que Dieu n'est pas aux commandes de votre vie, vous en ressentirez peut-être de la crainte ou du désespoir. Quoi qu'il en soit, nos émotions sont bien réelles et influencent fortement notre vie. Elles peuvent être de bons indicateurs de ce qui se passe dans notre cœur.

Cela dit, il est important d'apprendre à gérer nos émotions au lieu de les laisser nous dominer. Par exemple, si vous êtes en colère, vous devez pouvoir vous interrompre, identifier l'objet de votre colère, vous examiner vous-même, afin de déterminer pourquoi vous êtes en colère, puis gérer votre colère d'une manière biblique.

« Celui qui est lent à la colère vaut mieux qu'un héros, Et celui qui est maître de lui-même, que celui qui prend des villes. » Proverbes 16 : 32

Si nous ne maîtrisons pas nos émotions, cela a souvent des conséquences qui n'honorent pas Dieu. « Car la colère de l'homme n'accomplit pas la justice de Dieu » Jacques 1 : 20.

Prenons le cas de Paul et de Silas. Sans autre forme de procès, les magistrats leur font rouer de coups. Puis, après leur avoir lié les poignets et mis

les ceps aux pieds, ils les jetèrent sans ménagement sur le sol dur d'une prison (Ac 16.22-24). Paul et Silas pleurent-ils ? Se lamentent-ils ? Loin de là ! Ils chantaient les louanges de Dieu ! Pourquoi ? Parce que leurs pensées triomphaient de leurs circonstances.

Nous devons reconnaître que personne n'est traité constamment avec justice. Cependant, lorsque vous vous arrêtez sur une quelconque injustice, le ruminant sans arrêt, il en résulte à coup sur des problèmes émotionnels.

Vous ne pouvez pas agir selon vos impulsions personnelles, et espérer obtenir du succès dans votre vie. Lorsque vous ressentez de la colère, apprenez à discipliner cette émotion en pardonnant et en ayant un regard d'amour. Alors, elle ne dominera plus votre vie, et cela vous évitera bien des déconvenues.

Combattez le découragement. Les choses ne se passent pas toujours comme vous le désireriez, alors ne baissez pas les bras, ne vous apitoyez pas non plus. Refusez cette attitude et disciplinez-vous pour empêcher à ce sentiment de découragement de naître en vous. Cependant, gardez une attitude positive en toutes circonstances.

Vos émotions, de même que votre corps et votre esprit, sont fortement influencés par la chute de l'homme dans le péché, car marqués par la nature pécheresse ; c'est donc pour cela que nous devons les maîtriser. La Bible dit que nous devons laisser le Saint-Esprit, pas nos émotions, prendre les règnes de notre vie (Pierre 5 : 6-11). Si vous reconnaissez vos émotions et les apportez à Dieu, vous pouvez Lui soumettre votre cœur afin de Le laisser agir en vous et vous diriger. Parfois, vous aurez seulement besoin qu'Il vous réconforte, vous rassure et vous rappelle que vous n'avez rien à craindre, tandis que d'autres fois, Il vous poussera à pardonner ou à demander pardon.

Les Psaumes illustrent très bien comment nous devons gérer nos émotions en les confiant à Dieu : plusieurs d'entre eux sont très chargés en émotions répandues devant Dieu afin de rechercher Sa vérité et Sa justice.

Partager vos émotions avec d'autres est également utile pour apprendre à les gérer. La vie chrétienne n'est pas faite pour être vécue en solitaire. Dieu vous a donné des frères et des sœurs afin de porter les fardeaux les uns des autres (Romains 12, Galates 6 :1-10, 2 Corinthiens 1 : 3-5, Hébreux 3 :13), car les autres croyants vous

rappelleront les vérités divines et vous aideront à avancer. Quand vous serez dans la crainte ou découragé, ils vous encourageront, vous exhorteront et vous fortifieront. Quand vous encouragez les autres, cela vous encourage souvent vous-mêmes. De même, quand vous êtes heureux, votre joie augmente généralement en le partageant.

Appliquez donc quotidiennement les principes bibliques pour grandir dans la connaissance de Dieu et passer du temps à méditer ses attributs. Cherchez à mieux connaître Dieu et Lui ouvrir votre cœur par la prière. La communion fraternelle est un autre élément important de votre croissance spirituelle, en sorte que cheminant avec les autres frères et sœurs, vous vous aidez les uns et les autres à grandir dans la foi et dans la maturité émotionnelle.

Retenez que c'est l'âme le siège des émotions, et ces dernières sont essentiellement motivées par ce que l'on perçoit. « Ceux qui sont à Jésus-Christ ont crucifié la chair avec ses passions et ses désirs. » Galates 5 : 24

Peu de chrétiens prient avec l'intelligence et l'inspiration du Saint esprit, beaucoup prient surtout avec leurs émotions ou encore avec ce qui

leur vient à l'esprit en ce moment-là. Il est bon de réfléchir avant de prier, et effectivement d'utiliser son intelligence et de se poser les bonnes questions telles que : Quels sont les réels besoins aujourd'hui ? (Les miens, ceux de mon couple, de mon foyer, de ma ville, de mon pays, de ce monde...)

Qu'est-ce que la Bible dit et promet dans ce genre de situation, et qu'est-ce qu'elle nous recommande comme prières ? Comment donc prier de manière biblique et selon la volonté de Dieu afin d'assurer le maximum d'écoute et d'exaucement de la part de Dieu ?

Comment connaître le cœur de Dieu, afin de pouvoir prier vraiment selon Sa volonté ? Attention, les conflits et les querelles naissent des désirs égoïstes qui combattent sans cesse en nous. « Vous convoitez beaucoup de choses, mais vos désirs restent insatisfaits. Vous êtes meurtriers, vous vous consumez en jalousie, et vous ne pouvez rien obtenir. Vous bataillez et vous vous disputez. Vous n'avez pas ce que vous désirez parce que vous ne demandez pas à Dieu. Ou bien, quand vous demandez, vous ne recevez pas, car vous demandez avec de mauvais motifs : vous voulez

que l'objet de vos demandes serve à votre propre plaisir. » Jacques 4 : 2-3

✓ **La discipline**

La discipline peut être définie comme l'ensemble des lois et d'obligations qui régissent une collectivité et destinées à y faire régner l'ordre. Synonyme de règlement, c'est une aptitude de quelqu'un à obéir aux règles. Elle renvoie à l'obéissance, la soumission aux règles que s'est données le groupe auquel on appartient.

Si vous voulez grandir et vivre le meilleur de Dieu, alors prenez les chemins difficiles. Nous vivons dans une société où chacun souhaite faire ce qu'il veut, personne ne veut plus obéir, ni ordonner sa vie. Pourtant, la discipline est la clé du succès : pour réussir, nos vies doivent être disciplinées.

Un chrétien doit être un exemple pour les païens, c'est-à-dire les non-croyants. Pour cela, il doit marcher selon les commandements de Dieu et être guidé par le Saint-Esprit qui est sa lumière. C'est en ce sens qu'il se distingue du païen qui, lui au contraire, s'attache aux choses de ce monde contraires aux principes du Royaume de Dieu, et se laisse distraire par les plaisirs de la chair (idolâtrie, alcool, fornication…). Être un exemple implique

- **La discipline personnelle**

Le passage de 1 Corinthiens 9 : 27 témoigne de l'attitude de l'Apôtre Paul envers lui-même : « Mais je traite durement mon corps et je le tiens assujettis de peur de n'être moi-même rejeté après avoir prêché aux autres », et rappelle à l'ordre tous les chrétiens sur le fait que quiconque est désireux de suivre Jésus dans sa marche vers le Royaume de Dieu, et dans sa volonté de le peupler, doit acquérir la maîtrise de soi et la discipline, principales vertus dans la vie chrétienne.

- **La discipline de la langue**

Un enfant de Dieu doit parler avec sagesse ; autrement dit, il doit maîtriser les paroles qui sortent de sa bouche. La Parole de Dieu est puissante. De la même façon, une parole prononcée peut avoir des répercussions importantes. « La mort et la vie sont au pouvoir de la langue » Proverbes 18 : 21

Voilà pourquoi il est important, non seulement de ne pas prononcer des paroles négatives sur vous et vos proches, mais également de prier

fermement afin d'annuler tous les plans de l'ennemi et ses malédictions érigées contre vous.

Parallèlement à la discipline de la langue, tout chrétien doit apprendre à discipliner ses oreilles ou encore ses yeux, en évitant d'écouter et regarder des choses qui ne glorifient pas Dieu (exemple musiques du monde, films pornographiques...).

- **La discipline au travail**

Au travail, un enfant de Dieu doit faire preuve d'obéissance face à sa hiérarchie. Il est vrai que certaines situations sont délicates et difficiles à gérer, mais dans ces moments, il convient de ne pas oublier que Jésus a su faire preuve d'humilité au point de donner Sa vie à la croix. Par ailleurs, la Parole invite chaque enfant de Dieu à manifester autour de lui l'amour, à savoir pardonner, et enfin, à prier pour ses ennemis et persécuteurs. « Aimez vos ennemis, bénissez ceux qui vous maudissent, faites du bien à ceux qui vous haïssent, et priez pour ceux qui vous maltraitent et qui vous persécutent » Matthieu 5 : 14

- **La discipline à la maison**

Dans le foyer, le couple doit être capable d'instaurer un climat d'amour et de paix. De nombreux versets bibliques exposent le rôle du

mari et de la femme dans le ménage. La discipline dans le foyer se traduit également par l'instauration de temps de jeûne et prières, par l'éducation des enfants dans la voie du Seigneur. « Laissez les petits enfants venir à Moi et ne les empêchez pas » Matthieu 19 : 14

- **La discipline à l'église**

L'Église se présente comme étant la maison de Dieu. Il s'agit d'un lieu sacré où les enfants de Dieu partagent la Parole, entrent en communion avec Dieu, et de manière générale vivent leur foi en communauté. L'église ne doit donc pas s'apparenter à une "cour de récréation", autrement dit un lieu de divertissement.

En définitive, un chrétien de par sa foi en Christ et son comportement doit être en mesure de se différencier d'un païen, en reflétant l'image de Dieu dans sa vie. Pour cela, il est indispensable pour lui d'invoquer le Saint-Esprit afin que Celui-ci le guide dans chacune de ses décisions. Tous ces éléments permettront de gagner des âmes pour Son Royaume.

Exemple : Vous pouvez écouter toutes les musiques que vous voulez. Ce n'est écrit nulle part dans la Bible que vous n'avez pas le droit d'écouter

de la musique. Mais écouter des chansons d'amour qui parlent de comment l'homme de votre vie vous a quitté ou trompé avec une fille que vous connaissiez et à quel point vous souffrez, ne vous aide pas ! Ça ne va vous rappeler que des souvenirs douloureux.

Ayez une discipline exceptionnelle sur la gestion de votre téléphone et aussi dans les réseaux sociaux, en sachant ce que vous pouvez faire et ce que vous ne devez pas, dans le but de donner gloire à Dieu.

Votre Dieu est un Dieu d'ordre. Si le monde dans lequel nous sommes est de moins en moins cadré, vous, vous avez le choix d'être disciplinés. Cela peut vous paraître dur d'obéir à un planning que Dieu vous fixe, mais c'est pour votre bien. Et cela vous est d'autant plus profitable que la difficulté de la discipline n'est rien comparée à la douleur de regret.

Pour conclure, il y a plein de choses que nous faisons au quotidien qui ne sont pas ouvertement interdites dans la Bible. Mais Dieu nous met en garde, en nous expliquant que ces choses qui ne sont pas forcément mauvaises, ne nous aident pas à avancer. Tout ce que vous êtes censés faire doit vous rapprocher de Dieu et vous donner envie de

vous rapprocher davantage de Lui. Ce que vous regardez, écoutez, dites et pensez doivent s'aligner sur les valeurs de la Bible qui sont l'amour, le pardon, l'honnêteté, la pureté sexuelle, etc. Si ce n'est pas le cas, n'hésitez pas à mettre ces choses de côté et à vous en débarrasser.

« Ainsi, que vous mangiez, que vous buviez, bref, quoi que ce soit que vous fassiez, faites tout pour la gloire de Dieu. 32 Mais que rien, dans votre comportement, ne soit une occasion de chute, ni pour les *Juifs, ni pour les païens, ni pour les membres de l'Église de Dieu. 33 Agissez comme moi qui m'efforce, en toutes choses, de m'adapter à tous. Je ne considère pas ce qui me serait avantageux, mais je recherche le bien du plus grand nombre pour leur salut." 1 Corinthiens 10 : 31-33

✓ **L'inspiration**

Le mot inspiration vient du verbe inspirer, dérivé lui-même de deux mots latins : in (=dans) et spirare (=souffler), et qui signifie par conséquent « mettre un souffle, un esprit dans quelqu'un ». Mouvement intérieur, impulsion qui porte à faire, à suggérer ou à conseiller une quelconque action, l'inspiration est un souffle créateur qui anime

l'écrivain, l'artiste, le chercheur (Larousse). C'est aussi une influence déterminante de l'Esprit de Dieu dans l'âme et l'esprit d'un homme pour qu'il communique exactement la pensée et la volonté de Dieu.

L'homme seul est apte à recevoir une inspiration ; inspiré par l'influence d'un autre homme, il peut l'être aussi par des paysages ou des objets qu'il contemple, par des sons qu'il entend, par des événements qui se répercutent en lui. Mais surtout, l'inspiration lui viendra de l'Être qui le dépasse infiniment, Dieu. Lorsqu'on étend l'idée d'inspiration à des actes ou à des objets inanimés, c'est toute une manière de parler ; dire qu'une action, qu'une œuvre d'art ou qu'un livre est inspiré signifie qu'on en considère l'auteur comme une personnalité inspirée.

Dans Genèse 41 : 38, le roi leur dit : « Cet homme est rempli de l'esprit de Dieu. Est-ce que nous pourrons trouver un autre homme comme lui ? » « Je l'ai rempli de mon esprit pour le rendre très habile et intelligent. Il connaît toutes sortes de techniques » Exode 31 : 3

« Un jour, Samson se trouve au camp de Dan, entre Sora et Èchetaol. C'est là que l'esprit du SEIGNEUR le pousse à agir pour la première fois."

Juges 13 : 25 "Alors l'esprit du SEIGNEUR va tomber sur toi. Tu entreras en transe avec eux et tu deviendras un autre homme." 1 Samuel 10 :6

« L'esprit du SEIGNEUR parle par moi, il met ses paroles dans ma bouche." 2 Samuel 23 : 2

En chacun de nous, l'inspiration loge dans le cœur, là où sont les désirs, les espoirs, la volonté et la détermination de croître et de se développer. Chacun y accède de façon plus ou moins aisée, en fonction de sa personnalité, de sa culture ou de son histoire de vie.

L'inspiration fait partie de notre humanité et nous sommes entourés par des exemples qui démontrent l'importance de l'inspiration dans nos vies, au travers des mythes, des contes de fées, livres, des vies des personnes illustres, de l'art, de la musique, etc. Tous sont des exemples du besoin humain d'avoir une vocation, de se lancer à la poursuite d'objectifs transcendantaux.

- **Les sources d'inspiration**

Le terme inspiration a principalement trois significations.

1. L'inspiration est l'une des phases de la respiration consistant à absorber l'air riche en dioxygène, à l'opposé de l'expiration.

L'inspiration désigne une affluence d'idées stimulant l'imagination et la créativité : les tendances du marché, les changements de votre industrie, l'innovation, la discussion efficiente et enfin l'identification des problèmes et les solutions pour y répondre.

Lorsque vous faites la même chose tous les jours, vous arrêtez de remarquer les choses qui vous entourent. Un changement dans vos habitudes stimulera votre esprit grâce à des images, des odeurs et des sons nouveaux, ce qui peut vous inspirer.

Comment trouver l'inspiration pour composer de la musique ?

Choisir un bon environnement, stimuler sa créativité, s'inspirer d'une expérience personnelle, écouter d'autres musiques, exprimez vos rêves et vos passions, bien choisir la structure, se relaxer et prendre son temps face à l'improvisation.

2. L'inspiration divine des Écritures, ou encore théopneustie, est un concept du christianisme

affirmant que la Bible provient directement de Dieu, grâce à son « souffle », c'est-à-dire l'Esprit saint (Wikipédia).

Les auteurs sacrés de la Bible étaient tous faillibles, mais le Saint-Esprit a préservé leur rédaction de toute imperfection ou limitation humaine. On peut comparer ce fait à la conception miraculeuse de Jésus-Christ qui, né d'une femme par la vertu du Saint-Esprit, a été « sans tache, séparé des pécheurs »

"L'ange lui répondit : Le Saint Esprit viendra sur toi, et la puissance du Très Haut te couvrira de son ombre. C'est pourquoi le saint enfant qui naîtra de toi sera appelé Fils de Dieu." Luc 1 :35

Dieu s'est saisi des écrivains en simples exécutants, sans supprimer leur personnalité. Il leur a souverainement communiqué Sa parole tout en utilisant leurs facultés, leur tempérament et leur vocabulaire. L'Ecriture communique la pensée, les intentions, l'action, la grâce, l'amour et les exigences de Dieu pour le monde présent. Elle vise à ce que l'homme d'aujourd'hui soit conforme à l'image de Christ (2 Timothée 3 : 16-17). L'homme est limité alors que Dieu est infini. De ce fait, des passages bibliques peuvent poser des problèmes à l'intelligence humaine qui n'arrive pas toujours à

saisir ce qui la dépasse (Romains 11 : 33), ni concilier des vérités qui, à ses yeux, semblent s'exclure (exemple : la souveraineté de Dieu et la responsabilité de l'homme). « Prends un livre, et tu y écriras toutes les paroles que je t'ai dites sur Israël et sur Juda, et sur toutes les nations, depuis le jour où je t'ai parlé, au temps de Josias, jusqu'à ce jour. » Jérémie 36 : 2

« Vous ferez le tabernacle et tous ses ustensiles d'après le modèle que je vais te montrer. » Exode 25 : 9

« La parole de l'Éternel fut adressée à Ézéchiel, fils de Buzi, le sacrificateur, dans le pays des Chaldéens, près du fleuve du Kebar ; et c'est là que la main de l'Éternel fut sur lui. » Ézéchiel 1 : 3

Dieu, qui est la Parole (Jean 1 : 1), prend l'initiative de choisir un homme et s'empare de lui ; le Saint-Esprit contrôle son intelligence, sa raison et son caractère, l'inspire et, au travers de lui, s'adresse au monde. « Hommes frères, il fallait que s'accomplît ce que le Saint Esprit, dans l'Écriture, a annoncé d'avance, par la bouche de David, au sujet de Judas, qui a été le guide de ceux qui ont saisi Jésus. » Actes 1 : 16

« Toute Écriture est inspirée de Dieu, et utile pour enseigner, pour convaincre, pour corriger, pour instruire dans la justice » 2 Timothée 3 : 16 Le Saint-Esprit nous donne l'inspiration de composer les cantiques, de créé les modèles des vêtements, d'écrire des livres, de prêcher la parole de Dieu, de résoudre les problèmes de la société, etc. Faites-Lui confiance et donnez-Lui le temps dans tout ce que vous faites dans la vie spirituelle et professionnelle.

« Car ce n'est pas par une volonté d'homme qu'une prophétie n'a jamais été apportée, mais c'est poussé par le Saint Esprit que des hommes ont parlé de la part de Dieu." 2 Pierre 1 : 21

✓ Le travail

Les premières pages de la Genèse nous présentent Dieu en train de travailler pour créer le monde. En effet, Dieu est le premier travailleur dans la Bible.

Après avoir travaillé et créé le monde pendant 6 jours, Il a donné la responsabilité à l'homme de cultiver et de développer le jardin. Ainsi, l'homme doit honorer le Créateur par sa manière de cultiver et de protéger son environnement. Tout travail qui ne vise que le bénéfice sans considérer la garde et le soin du sol est considéré comme étant contraire

à l'ordre du Créateur. Le travail est un ensemble d'activités humaines organisées, coordonnées en vue de produire ce qui est utile ; c'est toute activité productive d'une personne, manuelle ou intellectuelle, exercée pour parvenir à un résultat utile et déterminé (Le robert).

C'est une activité humaine exigeant un effort soutenu, qui vise à la modification des éléments naturels, à la création et/ou à la production de nouvelles choses, de nouvelles idées. A cet effet, nous distinguons le travail créateur, du travail intellectuel, manuel, qualifié, scientifique, spécialisé, technique ; travail des mains, de la pensée, de la réflexion, etc.

Mettez-vous donc dans un travail, qu'il soit individuel, en commun, en équipe, en groupe ; un travail fait à la machine ou à la main, agricole ou industriel. « L'Éternel Dieu prit l'homme, et le plaça dans le jardin d'Éden pour le cultiver et pour le garder. » Genèse 2 : 15

Dieu est bon et le travail l'est donc également. Genèse 1 : 31 ajoutes que, quand Dieu a vu le fruit de son labeur, il a constaté que c'était « très bon ». Il a examiné et évalué la qualité de son travail et s'est réjoui du résultat. Cet exemple montre clairement que notre travail doit être productif.

Travaillez de manière à obtenir un résultat de la meilleure qualité possible. Votre récompense doit être l'honneur et la satisfaction d'un travail bien fait.

La chute de l'homme racontée en Genèse 3 a bouleversé l'équilibre du monde. À cause du péché d'Adam, Dieu a prononcé plusieurs jugements contre lui en Genèse 3 : 17-19, dont le plus sévère est la mort. Le travail est au cœur de ces jugements : Dieu a maudit le sol, si bien que le travail est devenu difficile et s'effectue désormais « avec peine ». Le travail lui-même demeure bon, mais l'homme y tire son fruit par « la sueur de son visage ».

Ainsi, le fruit du travail ne sera plus toujours positif : l'homme mangera les plantes des champs, mais la terre produira aussi des ronces et des chardons. Un dur labeur et beaucoup d'efforts n'aboutiront pas toujours au résultat escompté ou espéré.

Outre le fait que le travail fournit un revenu et permet de subvenir à ses besoins et à ceux de sa famille, il donne la possibilité de s'accomplir, procure le sentiment d'être utile, contribue à la valorisation et favorise le développement de l'estime de soi.

"La prière n'est pas un instrument de travail. C'est un moyen de communication avec Dieu. Mais après avoir fini de parler avec Dieu, va travailler" (Pasteur Mamadou Karambiri). « Car vous savez vous-mêmes comment il faut que vous nous imitiez ; car nous n'avons pas marché dans le désordre au milieu de vous, ni n'avons mangé du pain chez personne gratuitement, mais dans la peine et le labeur, travaillant nuit et jour pour n'être à charge à aucun de vous ; que nous n'en ayons pas le droit, mais afin de nous donner nous-mêmes à vous pour modèle, pour que vous nous imitiez. Car aussi, quand nous étions auprès de vous, nous vous avons enjoint ceci : que si quelqu'un ne veut pas travailler, qu'il ne mange pas non plus. Car nous apprenons qu'il y en a quelques-uns parmi vous qui marchent dans le désordre, ne travaillant pas du tout, mais se mêlant de tout. Mais nous enjoignons à ceux qui sont tels, et nous les exhortons dans le Seigneur Jésus Christ, de manger leur propre pain en travaillant paisiblement." 2 Thessaloniciens 3 : 7-12

On parle des responsabilités et des obligations de la société à l'égard des personnes sans emploi, non assurées et non éduquées. Il est intéressant de constater que le système social biblique est fondé sur le travail (Lévitique 19 : 10, 23 : 22).

La Bible condamne sévèrement la paresse (Proverbes 18.9). Paul est très clair quant à l'éthique chrétienne du travail : « Si quelqu'un ne prend pas soin des siens, et en particulier des membres de sa famille proche, il a renié la foi et il est pire qu'un non-croyant. » 1 Timothée 5 : 8 Paul le dit clairement :

- Vivre sans travailler = vivre dans le désordre.
- Vivre aux crochets des autres = vivre dans le désordre.

En tout cas, si vous êtes en bonne santé, cherchez à occuper un travail qui procure un revenu pour subvenir à vos besoins. Bien sûr, il ne faut pas que le travail devienne une idole qui va voler la place de Dieu dans votre vie. Mais l'homme qui n'avait qu'un seul talent et qui l'a enterré a raté son ciel non parce qu'il était immoral ou débauché (il avait une mauvaise image de Dieu certes), mais parce qu'il n'a pas valorisé son don durant son séjour sur terre (Voir la Parabole des talents et la parabole des dix mines en Matthieu 25 :14-30 et Luc 19 :12-27). Connectés à Christ comme le sarment est rattaché au cep, nous devons faire fructifier nos talents et impacter le monde.

« Si vous portez beaucoup de fruit, c'est ainsi que mon Père sera glorifié, et que vous serez mes disciples. » Jean 15 :8

Vous aurez toute l'éternité pour rejoindre le chœur des anges pour contempler et louer Dieu nuit et jour quand vous serez au Ciel. Pendant votre pèlerinage sur terre, Dieu qui a investi en chacun de nous 1, 2 ou 5 talents attend un retour sur Son investissement.

Nous sommes créés à l'image et à la ressemblance de Dieu. Dieu travaille, Jésus travaille, nous devons travailler aussi. « Mais Jésus leur répondit : mon Père travaille jusqu'à maintenant, et je travaille aussi. » Jean 5 : 17

« Tout ce que ta main trouve à faire avec ta force, fais-le ; car il n'y a ni œuvre, ni pensée, ni science, ni sagesse, dans le séjour des morts, où tu vas. »

Ecclésiaste 9 : 10 Dans la Bible, il n'y a pas de sot métier. Proverbes 14 : 23 nous dit que "tout travail procure l'abondance", d'autres traductions disent « en tout travail il y a profit ». Le Psaume 19 dit que Dieu se révèle au monde par Ses œuvres. Par la révélation naturelle, son existence est manifestée à tous les hommes de la terre. Tout

travail révèle donc quelque chose sur celui qui l'accomplit. Il expose son caractère, ses motivations, ses compétences et sa personnalité. Jésus fait écho à ce principe en Matthieu 7 : 15-20, en affirmant que les mauvais arbres produisent de mauvais fruits, tandis que les bons arbres produisent de bons fruits. Ésaïe 43 : 7 dit que Dieu a créé l'homme pour Sa gloire. 1 Corinthiens 10 : 31 nous dit de tout faire pour Sa gloire. Or, le terme glorifier signifie « donner une représentation fidèle ». Par conséquent, le travail accompli par les chrétiens doit donc donner au monde une représentation fidèle de la justice, de la fidélité et de l'excellence de Dieu.

La Bible nous encourage encore quel que soit le travail que nous occupons présentement et aussi éloigné qu'il puisse être de notre métier de rêve, à travailler non pour nos patrons ou supérieurs hiérarchiques peut-être revêches ou peu compétents, mais bel et bien comme si nous travaillions sous les ordres de Dieu.

Si Jésus Lui-même descendait du ciel pour nous demander d'accomplir une tâche, ferions-nous ce travail d'une façon médiocre ou dans l'à peu près ou bien exécuterions nous avec empressement, en soignant les moindres détails ce

travail afin de rendre une œuvre quasi parfaite à notre Seigneur ? Un travail qui réellement réjouisse Son cœur pour l'entendre nous dire : « bon et fidèle serviteur » ? Dans le travail, investissez-vous avec amour et don de vous-même, sans pour autant regarder au salaire avant de déterminer votre niveau d'engagement. C'est en cela que Dieu vous dit que la fidélité dans les petites choses (emploi alimentaire, sous payé) vous conduira à de plus grandes choses.

- **Travailler pour Dieu, faire l'œuvre de Dieu**

A part le travail professionnel, faites l'œuvre de Dieu, votre créateur. Dieu vous a équipé des dons spirituels et du ministère pour le perfectionnement des saints. Trouvez comment travailler dans l'église du Seigneur afin de préparer les âmes pour le retour de Jésus-Christ.

Aujourd'hui nous avons beaucoup d'église, mais il n'y a pas cette démonstration d'excellence en Jésus-Christ parce que nous faisons l'œuvre de Dieu en désordre. Pour commencer une église, vous devez avoir l'autorisation et l'appel de Dieu (un numéro matricule de Dieu). On ne commence pas une église parce que vous avez un don ! Commencer une église demande une révélation particulière de la part du seigneur, car l'église n'est

pas une activité commerciale. Toutefois, travaillez pour le seigneur avec crainte et humilité afin de recevoir Sa faveur dans votre vie.

Le travail doit se faire dans l'ordre, d'où l'importance de la préparation, l'organisation et du contrôle, pour avoir un bon résultat et démontrer l'excellence.

La préparation et la planification Ayez l'art de travailler à la réalisation future de quelque chose, de l'organiser à l'avance. « Selon ce qui est écrit dans Ésaïe, le prophète : Voici, j'envoie devant toi mon messager, Qui préparera ton chemin ; C'est la voix de celui qui crie dans le désert : Préparez le chemin du Seigneur, Aplanissez ses sentiers. » Marc 1 : 2-3

« David a préparé la construction du temple qui devrait être fait par Salomon son fils. Puis le roi David dit à toute l'assemblée : Mon fils Salomon, le seul que Dieu ait choisi, est jeune et inexpérimenté, alors que l'ouvrage est immense, car ce n'est pas pour un homme qu'il s'agit de construire un palais, mais bien pour l'Eternel Dieu. 2 Quant à moi, j'ai consacré tous mes efforts à préparer pour le temple de mon Dieu de l'or, de l'argent, du bronze, du fer et du bois pour tout ce qui est à fabriquer avec ces divers matériaux. J'ai préparé aussi des

pierres d'onyx et des pierres à enchâsser, des pierres brillantes et de diverses couleurs, toutes sortes de pierres précieuses et des blocs de marbre blanc en abondance. » 1 Chroniques 29 : 1-2

Si Dieu le créateur a préparé la venue de Jésus Christ, à combien plus forte raison, nous les créatures ne devons pas nous inspirer de Sa façon de faire les choses. « Il y a plusieurs demeures dans la maison de mon Père. Si cela n'était pas, je vous l'aurais dit. Je vais vous préparer une place. Et, lorsque je m'en serai allé, et que je vous aurai préparé une place, je reviendrai, et je vous prendrai avec moi, afin que là où je suis vous y soyez aussi. » Jean 14 : 2-3

« La planification est un processus de fixation des objectifs et de détermination des étapes dont on a besoin pour les atteindre ». La planification est la première fonction pour toute entreprise, qu'elle soit une entreprise sans ou à but lucratif, car elle donne la direction vers laquelle toutes les activités seront orientées.

« Le processus de planification exige une connaissance parfaite des opportunités, un établissement, une détermination, et le choix d'altératifs, la formation des plans dérivés ou secondaires et la provision des moyens pour

exécuter le plan. » Lorsque Noé devait construire une arche, Dieu Lui-même lui a donné le plan : « Fais-toi une arche de bois de gopher ; Tu disposeras cette arche en cellules et tu l'enduiras de poix en dedans et au-dehors. Voici comment tu le feras : l'arche aura trois coudées de longueur..., et tu construiras un étage inférieur, un second et un troisième" (Genèse 6 : 14-16).

S'il vous plaît, ne vous comportez pas comme les vierges folles ! C'est une grave erreur de croire qu'il suffit d'être sauvée pour surmonter toutes les luttes de la vie et tenir bon jusqu'à la fin. Préparez-vous et fortifiez-vous dans le Seigneur pour résister dans le jour mauvais.

« Alors le royaume des cieux sera semblable à dix vierges qui, ayant pris leurs lampes, allèrent a la rencontre de l'époux. Cinq d'entre elles étaient folles, et cinq sages. Les folles, en prenant leurs lampes, ne prirent point d'huile avec elles ; mais les sages prirent, avec leurs lampes, de l'huile dans des vases. Comme l'époux tardait, toutes s'assoupirent et s'endormirent. Au milieu de la nuit, on cria : Voici l'époux, allez a sa rencontre ! Alors toutes ces vierges se réveillèrent, et préparèrent leurs lampes. Les folles dirent aux sages : Donnez-nous de votre huile, car nos lampes s'éteignent. Les

sages répondirent : Non, il n'y en aurait pas assez pour nous et pour vous ; allez plutôt chez ceux qui en vendent, et achetez-en pour vous. Pendant qu'elles allaient en acheter, l'époux arriva ; celles qui étaient prêtes entrèrent avec lui dans la salle des noces, et la porte fut fermée. » Matthieu 25 : 1-10

Lorsque Jésus a quitté cette terre, Il a promis qu'Il reviendrait un jour et nous emmènerait dans Son Royaume céleste. Indépendamment que nous croyions ou non, que nous vivons les temps de la fin, tous les chrétiens peuvent convenir que Christ va revenir et nous sommes appelés à nous préparer afin qu'Il puisse nous dire « tu as bien fait, bon et fidèle serviteur » (Matthieu 25 : 23). Ce jour glorieux où nous Le rencontrons face à face.

✓ Organisation

La fonction d'organisation consiste à ordonner les ressources de l'entreprise et à répartir les tâches, les attributions et les responsabilités de manière à réaliser au mieux les objectifs arrêtés. « Moïse choisit des hommes capables parmi tous Israël, et il les établit chefs du peuple, chefs de mille, chefs de cent, chefs de cinquante et chefs de dix. » Exode 18 : 25

Pour pouvoir atteindre ses objectifs, l'entreprise doit organiser ses activités et se doter d'une structure (organigramme) qui est un impératif pour la définition des différentes positions hiérarchiques et les relations entre celles-ci. « Le terme organisation indique le processus par lequel le travail est divisé en plusieurs sections gérables et la coordination des résultats pour servir un but. L'organisation s'assure qu'il y a des ressources humaines et matérielles pour exécuter les plans afin d'atteindre les objectifs de l'entreprise »

✓ **L'évaluation et le contrôle**

« Alors ils entendirent la voix de l'Éternel Dieu, qui parcourait le jardin vers le soir, et l'homme et sa femme se cachèrent loin de la face de l'Éternel Dieu, au milieu des arbres du jardin. Mais l'Éternel Dieu appela l'homme, et lui dit : Où es-tu ? Il répondit : J'ai entendu ta voix dans le jardin, et j'ai eu peur, parce que je suis nu, et je me suis caché. » Genèse 3 : 8 L'évaluation et le contrôle nous aident à découvrir le changement positif ou négatif et nous permet de prendre les mesures appropriées pour faire face aux défis et aux opportunités. Les contrôles internes sont activés afin de réduire les risques de fraude, d'erreurs importantes ou de

nuisances imprévues pour une entreprise. Cela permet de détecter les problèmes avant qu'ils ne deviennent incontrôlables et d'empêcher les vols, les détournements et la corruption.

✓ La formation

Selon le Robert, « former » veut dire, « développer une aptitude ou une qualité, exercer ou façonner l'esprit ou le caractère de quelqu'un ». Nous devons être formés et former les autres aussi. L'exemple du Seigneur qui, dès le début de Son ministère, prenant la parole en public pour la première fois, se met à enseigner Ses disciples.

Son ministère tout entier est marqué par cette activité d'enseignement qui semble même prendre de l'ampleur à mesure que les foules s'écartent et que Jésus se trouve seul avec la petite poignée d'hommes qui Lui sont restés fidèles. Il concentra dans Ses forces, Ses efforts et Son temps sur ceux-là, tant et si bien que pendant les derniers mois de Son ministère, le Seigneur semble attacher une importance toute particulière à la formation de Ses disciples et à la préparation de la relève qu'ils seraient appelés à assumer après Son départ. De nos jours, la formation est de plus en plus mise en avant comme étant l'un des facteurs les plus importants du développement de l'église. On la

distingue de l'enseignement, bien que dans la pratique, la distinction n'est pas toujours claire et nette. Cela n'empêche qu'il est communément admis que la transmission de certaines connaissances ne suffit pas pour permettre au plus grand nombre des membres de servir le Seigneur en fonction de leurs différents charismes. Il faudrait les « former ». D'autres diront « équiper » ou « coacher ».

Katartizo est composé de la préposition kata « selon » et le substantif artios. Ce dernier revêt d'un double sens :

- Apte ou adapté à quelque chose, et
- Normal, sans faute, conforme aux exigences morales.

Katartizo veut donc dire : rendre quelqu'un ou quelque chose apte à un certain travail ou une certaine fonction, ou façonner quelqu'un selon certains critères éthiques.

Matthieu écrit que « Jacques et Jean étaient dans leur bateau avec Zébédée, leur père, à réparer (katartizo) leurs filets » (4.21). Ils nettoyaient les outils qui portaient les traces de leur service, ils enlevaient les résidus de la pêche, réparant les dommages, remplaçant les pièces usées, puis

rangeant les filets dans un certain ordre. En remettant les filets dans un bon état, ils les préparaient à être utilisés à nouveau, la nuit suivante.

Quelle belle image de la formation ! Remettre et soigner des personnes, les guérir des coups qu'elles ont pris dans la vie, les renouveler, façonner, les rendre aptes au service. C'est précisément dans ce sens figuré que le verbe katartizo est utilisé dans plusieurs épîtres apostoliques.

L'exemple de l'apôtre Paul s'inscrit dans la même ligne. Vers la fin de son troisième voyage missionnaire, sur le chemin de retour à Jérusalem, Paul convoqua les anciens d'Éphèse à Milet, où il leur rappela les faits saillants du ministère accompli pendant son séjour de trois ans dans leur ville. Il leur avait annoncé tout le conseil de Dieu, il ne leur avait rien caché.

Chose étonnante, l'apôtre dit la même chose aux Thessaloniciens. Cependant, talonné par ses ennemis, il avait dû reprendre son voyage vers Bérée après un court séjour de quelques semaines à Thessalonique. Pendant ce temps-là, non seulement il avait évangélisé, d'abord dans la synagogue, puis à côté, mais il avait donné à ceux

qui s'étaient confiés au Seigneur toutes les instructions nécessaires et utiles pour leur vie et leur service chrétien. Enfin, Paul, sur le point de « passer les pouvoirs » à ses adjoints, leur donne des instructions dans ce sens : lui-même les a instruits afin qu'à leur, ils sachent instruire d'autres pour que ceux-là à leur tour instruisent également d'autres.

Former est une vocation biblique qui s'applique à tous les croyants, et aux dirigeants en particulier. Elle consiste à réparer des blessures, corriger des erreurs, restaurer les relations fraternelles, préparer au service, modeler à l'image du Christ – pour autant que cela dépend de nous. Au travers de tout cela, c'est le Seigneur Lui-même qui forme Ses disciples. Là où la Parole de Dieu est à l'honneur, là où elle est enseignée totalement et systématiquement, les vocations ne manqueront pas d'éclore.

✓ Les sacrifices

Il n'y pas la démonstration d'excellence sans sacrifice. Dieu a donné Son fils unique en sacrifice (ce qu'il avait de meilleur) avec amour, afin de nous sauver. Nous n'avons pas à donner les sacrifices humains ou des animaux comme dans l'ancien testament, mais nous devons nous priver des

choses pour donner les meilleurs des nous-mêmes pour le Salut des autres.

Le sacrifice est le renoncement ou la privation que l'on s'impose volontairement ou que l'on est forcé de subir soit en vue d'un bien ou d'un intérêt supérieur, soit par amour pour quelqu'un. C'est le fait de renoncer à ses intérêts propres, voire à sa propre vie, pour un idéal ou par amour de son prochain. « Daniel résolut de ne pas se souiller par les mets du roi et par le vin dont le roi buvait, et il pria le chef des eunuques de ne pas l'obliger à se souiller. » Daniel 1 :8

« Éprouve tes serviteurs pendant dix jours, et qu'on nous donne des légumes à manger et de l'eau à boire ; » Daniel 1 : 12

« Le roi s'entretint avec eux ; et, parmi tous ces jeunes gens, il ne s'en trouva aucun comme Daniel, Hanania, Mischaël et Azaria. Ils furent donc admis au service du roi. » Daniel 1 : 19

« Après ces choses, il arriva que la femme de son maître portât les yeux sur Joseph, et dit : Couche avec moi ! Il refusa, et dit à la femme de son maître : Voici, mon maître ne prend avec moi connaissance de rien dans la maison, et il a remis entre mes mains tout ce qui lui appartient. Il n'est

pas plus grand que moi dans cette maison, et il ne m'a rien interdit, excepté toi, parce que tu es sa femme. Comment ferais-je un aussi grand mal et pécherais-je contre Dieu ? Quoiqu'elle parlât tous les jours à Joseph, il refusa de coucher auprès d'elle, d'être avec elle." Genèse 39 : 7-10

« Je vous exhorte donc, frères, par les compassions de Dieu, à offrir vos corps comme un sacrifice vivant, saint, agréable à Dieu, ce qui sera de votre part un culte raisonnable." Romains 12 :1 "Par lui, offrons sans cesse à Dieu un sacrifice de louange, c'est-à-dire le fruit de lèvres qui confessent son nom. » Hébreux 13 :15

« Car celui qui voudra sauver sa vie la perdra, mais celui qui la perdra à cause de moi la trouvera. Et que servirait-il à un homme de gagner tout le monde, s'il perdait son âme ? Ou, que donnerait un homme en échange de son âme ? » Matthieu 16 : 25-26

Dieu a donné Son fils unique pour nous démontrer l'excellence sur la terre. À Son tour, Jésus Christ a donné Sa vie pour nous sauver, nous délivrer. Nous devons à notre tour, travailler pour le salut des autres, afin de démontrer l'excellence en Jésus-Christ.

Qu'ils soient financiers, personnels ou professionnels, les sacrifices sont une notion qui fait peur : le sacrifice est souvent associé à des idées négatives, comme la solitude, la faillite, le besoin... Pourtant, les sacrifices sont des étapes incontournables pour donner vie à vos rêves : ces sacrifices sont source d'apprentissage, de connaissance et d'augmentation de vos revenus, des piliers indispensables pour assurer votre réussite sur le long terme.

Les 8 sacrifices à faire pour devenir excellent :

1. Réduisez vos divertissements

Plus exactement, il s'agit de mieux choisir vos sources de divertissement, car c'est un élément indispensable pour avoir une vie équilibrée. Il existe par exemple des sources de divertissement superflues, comme les voyages excessifs ou les plaisirs du quotidien à l'excès. Vous devez imaginer le divertissement comme quelque chose qui ne nécessite pas que de dépense systématique. Vous abonner à plusieurs plateformes de vidéos n'a, par exemple, aucun sens : c'est une dépense inutile, qui ne va pas nécessairement augmenter votre degré de divertissement. Il est essentiel de vous focaliser sur des divertissements qui auront une plus-value,

sans que cela n'impacte votre trajectoire de réussite vers votre rêve.

2. Laissez votre égo de côté

Dans votre vie, vous avez besoin d'avoir de l'argent de côté pour faire des achats : que ce soit pour un investissement immobilier ou pour développer des compétences, vous aurez peut-être des situations à vivre qui ne seront pas valorisantes.

Par exemple, vous aurez peut-être à cumuler plusieurs emplois, la journée, le soir ou les week-ends, afin d'augmenter vos revenus et servir un objectif à moyen terme. Souvent, cela implique de rester humble face à des situations : si vous préfériez être patron toute votre vie, vous aurez peut-être à passer par des situations humiliantes avant d'atteindre votre objectif. Servez-vous de cette rage pour avancer et laissez votre ego de côté pour que ce sacrifice soit utile.

3. Remettez-vous en question

C'est une attitude qui n'est pas toujours agréable que de se repousser soi-même dans ses retranchements, assumer que l'on a fait des erreurs, que l'on souhaite voir d'autres horizons ;

cela nécessite de sortir de sa zone de confort. Cependant, c'est un sacrifice important, qui nécessitera peut-être que vous vous éloigniez de certains proches, d'un certain environnement. Utilisez cette remise en question pour faire des choix en accord avec ce que vous voulez pour votre avenir.

4. Osez prendre des risques

Le risque peut provoquer d'importants sacrifices, notamment relationnels ou financiers, mais c'est justement en cela que le risque constitue lui-même un acte important. Être dans un état d'esprit où le risque est omniprésent, c'est démontrer des capacités d'adaptation qui seront essentielles à l'atteinte de vos objectifs. Votre rêve est peut-être tout proche de vous, il suffit de prendre un petit risque pour le toucher du doigt. N'attendez pas pour tout donner !

5. Ne comptez pas vos heures

Quel chef d'entreprise ou grand leader se contente de travailler de 9h à 17h ? Aucun. Et, c'est pour une raison bien simple : on ne construit pas ses rêves en adoptant une routine et des horaires précis.

Vos rêves ne connaissent aucune limite, vous devez donc leur consacrer 110% de votre temps, sans compter vos heures, quel que soit le moment de la journée. Dans votre vie quotidienne ou au travail, vous ne devez pas calculer les efforts, vous devez simplement vous engager, ce qui peut représenter un important sacrifice pour d'autres aspects de votre vie.

6. Abandonnez les relations infructueuses

Avoir un haut niveau d'exigence pour atteindre ses objectifs nécessite une certaine dureté : ne vous accrochez pas à des personnes qui ne viendront pas vous aider dans les moments difficiles, qu'il s'agisse de votre entourage professionnel, amical ou familial. Même chose avec les personnes toxiques, qui n'apporteront rien à votre vie, si ce n'est de vous faire perdre du temps et de l'énergie, deux éléments précieux pour votre propre réussite. En retour, il faut parfois être prêt à payer le prix du vide, celui de ne pas être autant entouré que vous le souhaiteriez. Mais si c'est pour de meilleurs horizons, le sacrifice en vaut certainement la chandelle.

7. Faites des erreurs

Perdre de l'argent, son emploi, une relation… Ce sont là des situations peu agréables pour l'ego comme votre situation personnelle. Pourtant, ces erreurs sont votre meilleure ressource, puisqu'elles génèrent des apprentissages précieux pour atteindre vos objectifs autrement, de manière plus directe, ou ajustée. Acceptez l'erreur, l'échec, et voyez-les comme de nouvelles opportunités et non comme des freins à votre chemin vers la réussite. Développer une culture de la positivité vous aidera à vous relever en permanence, toujours avec un seul but en tête : vos objectifs, qui sont votre priorité.

8. Relevez-vous vers vos rêves

Prendre du plaisir, c'est bien, mais construire votre futur et votre avenir, c'est mieux. Tout ne va pas fonctionner du premier coup, ni peut-être du deuxième, ni même du troisième. Le plus important, c'est de vous relever et d'aller de l'avant en permanence, ce qui implique d'importants sacrifices sur votre énergie. C'est un état d'esprit à entretenir qui nécessite un travail au quotidien. Il est tellement plus facile de se laisser aller dans son canapé, devant la télévision, que de se battre contre des sentiments tels que la fatigue ou la

démotivation. Mais si vous avez l'esprit de sacrifice, alors la vie vous ouvrira ses portes : la réussite n'est pas de l'ordre de la chance, mais du choix. Alors, faites le choix de vos rêves et acceptez les sacrifices qui peuvent s'y assortir pour y parvenir !

Au-delà des sacrifices en eux-mêmes, que vous ressentirez tout au long de votre chemin vers l'accomplissement de vos objectifs, il est important de vous construire un leadership fort, pour assumer vos choix et renforcer votre résistance aux évènements extérieurs. Les sacrifices choisis sont toujours plus faciles à accepter que ceux que l'on subit : soyez acteur de votre vie !

« Or, le Christ est venu en tant que *grand prêtre pour nous procurer les biens qu'il nous a désormais acquis. Il a traversé un tabernacle plus grand et plus parfait que le sanctuaire terrestre, un tabernacle qui n'a pas été construit par des mains humaines, c'est-à-dire qui n'appartient pas à ce monde créé. Il a pénétré une fois pour toutes dans le sanctuaire ; il y a offert, non le sang de boucs ou de veaux, mais son propre sang. Il nous a ainsi acquis un salut éternel. En effet, le sang des boucs et des taureaux et les cendres d'une vache que l'on répand sur des personnes rituellement impures.

Leur rendent la *pureté extérieure. Mais le Christ s'est offert lui-même à Dieu, sous la conduite de l'Esprit éternel, comme une victime sans défaut. A combien plus forte raison, par conséquent, son sang purifiera-t-il notre conscience des œuvres qui mènent à la mort afin que nous servions le Dieu vivant. » Hébreux 9 : 11-14

Et n'oubliez pas la bienfaisance et la libéralité, car c'est à de tels sacrifices que Dieu prend plaisir." Hébreux 13 : 16

✓ La crainte de Dieu

"La crainte de l'éternel est le commencement de la sagesse ; Tous ceux qui l'observent ont une raison saine. Sa gloire subsiste à jamais" Psaume 111 : 10

Le mot "crainte" ne signifie pas ici "avoir peur", mais honorer et respecter. Il signifie que nous le révérons parce qu'il est Dieu. La sagesse commence lorsque nous honorons Dieu. Lorsque nous le respectons véritablement et nous l'adorons d'un cœur reconnaissant, la sagesse œuvre dans notre vie. Lorsque nous nous concentrons sur notre Dieu plutôt que sur nos problèmes, nous l'honorons ; ainsi, la sagesse agit en nous et nous recevons la puissance de vivre la

vie de victoire qu'il nous a préparée. « La crainte de l'éternel est le commencement de la science ; Les insensés méprisent la sagesse et l'instruction. » Proverbes 1 : 7

Salomon était connu pour sa sagesse. Et, beaucoup de paroles sages dans le Livre des Proverbes, ecclésiaste et du Cantique des cantiques ont été écrit par lui. Les proverbes contiennent de nombreuses paroles de sagesse sur le travail, la famille, le comportement, ce qui est bon et ce qui est mauvais, ainsi que toutes sortes de situations habituelles.

Il y a des proverbes sur comment être juste, comment être un bon ami et comment traiter les gens qui sont pauvres ou qui ont besoin d'aide. La sagesse de Dieu est beaucoup plus importante. Notre union et identification au Seigneur ont plusieurs effets, elles nous confèrent la sagesse de Dieu, nous rend acceptable et pur à ses yeux.

« Si tu rends ton oreille attentive à la sagesse, et si tu inclines ton cœur à l'intelligence ; oui, si tu appelles la sagesse, et si tu élèves ta voix vers l'intelligence, si tu la cherches comme l'argent, si tu la poursuis comme un trésor, alors tu comprendras la crainte de l'éternel, et tu trouveras la connaissance de Dieu. Car l'éternel donne la

sagesse ; de sa bouche sortent la connaissance et l'intelligence ; Il tient en réserve le salut pour les hommes droits, un bouclier pour ceux qui marchent dans l'intégrité, en protégeant les sentiers de la justice et en gardant la voie de ses fidèles. Alors tu comprendras la justice, l'équidé, la droiture, toutes les routes qui mènent au bien. Car la sagesse viendra dans ton cœur, et la connaissance fera les délices de ton âme ; la réflexion veillera sur toi, l'intelligence te gardera, pour te délivrer de la voie du mal, de l'homme qui tient des discours pervers, de ceux qui abandonnent les sentiers de la droiture afin de marcher dans des chemins ténébreux... » Proverbes 2 : 2-13

En résumé, disons donc que la vraie sagesse est un don de Dieu fait aux hommes. A ceux-ci de bien utiliser cette faculté, tout en restant conscients que la sagesse parfaite, celle de Dieu, est au-dessus de notre portée. Et lorsqu'une chose nous semble incompréhensible, il faut tout simplement faire confiance à l'Amour de Dieu et à sa Sagesse. « En lui Dieu nous a élus avant la fondation du monde, pour que nous soyons saints et irrépréhensibles devant lui," Éphésiens 1 :4

L'Esprit Saint est l'auteur de l'excellence. Si nous ne sommes pas excellents dans ce que nous faisons, cela peut signifier que nous ne travaillons pas dans les(s) domaine(s) de nos dons spirituels. Voulez-vous demander, aujourd'hui, que l'Esprit Saint vous remplisse, et vous montre les dons qu'il vous a donnés ?

« Si l'un de vous manque de sagesse, qu'il la demande à Dieu qui la lui donnera, car il donne à tous généreusement et sans faire de reproche. Il faut cependant qu'il la demande avec foi, sans douter, car celui qui doute ressemble aux vagues de la mer agitées et soulevées par le vent. Qu'un tel homme ne s'imagine pas obtenir quoi que ce soit du Seigneur. Son cœur est partagé, il est inconstant dans toutes ses entreprises. » Jacques 4 : 5-8

L'on doit noter que Salomon avait demandé la sagesse et l'intelligence pour pouvoir juger (administrer, gouverner, ou gérer) le peuple d'Israël. Et Dieu a fait de lui le "manager" le plus célèbre de tous les temps.

Chapitre VI
Le système de renouvellement

LA bible nous encourage à être transformés par le renouvellement de l'intelligence. Mais comment faire ? « Ne vous conformez pas au siècle présent, mais soyez transformés par le renouvellement de l'intelligence, afin que vous discerniez quelle est la volonté de Dieu, ce qui est bon, agréable et parfait. » Romains 12 :2

Avez-vous encore quelque chose à apprendre ? Ou êtes-vous fermé à la nouveauté en pensant que vous savez déjà tout ? Tout d'abord, acceptez l'idée que vous ne savez pas tout, et ayez un cœur et une mentalité enseignable. Ne vous arrêtez pas en pensant que vous savez tout sur tout. Sinon, vous bloquez votre vie. Sur le plan physique, un homme normal ne peut pas vivre sans manger, sans se laver et sans dormir. Il y a toujours un temps où nous devons manger, nous laver et dormir une nouvelle fois, pour être en bonne santé et faire face aux maladies et autres.

Dans la Bible, Dieu le créateur nous a montré l'exemple en renouvelant l'ancien testament par le nouveau. Il a aussi renouvelé l'ancien Adam qui était rebelle par un nouveau qui est Jésus-Christ, obéissant et fidèle. Il dit dans Esaïe 43 :19 : « Voici, je vais faire une chose nouvelle, sur le point d'arriver : Ne la connaîtrez-vous pas ? Je mettrai un chemin dans le désert, Et des fleuves dans la solitude. »

Nous avons besoin du renouvellement dans toute notre vie, et dans tout ce que nous faisons pour être au point, avoir la capacité de faire face aux réalités physiques et spirituelles. Je suis persuadé que l'une des clés du succès de Jésus dans Son ministère était la prière ; Il se retirait pour prier, ayant même jeûné pendant 40 jours et 40 nuits. Et si Jésus Lui-même avait besoin de prier régulièrement, à combien plus forte raison nous ? Nous voyons que la façon dont le diable a tenté Adam et Eve est différente de celle de Jésus. Devant le fils de Dieu, il est venu avec la parole de Dieu : il est écrit...

Tout homme ici sur la terre a deux santés : la santé physique et la santé spirituelle. Malheureusement, nous avons tendance à prendre soin de notre santé physique plus que celle de

l'esprit. C'est ce qui nous met en déséquilibre. Pour qu'un homme puisse marcher et avancer, il doit avoir les deux pieds sur terre ; avec un pied, on avance, mais on ne peut pas se comparer à celui qui marche avec ses deux pieds. Chaque jour, en vous levant, renouvelez votre espérance et levez le regard vers Dieu. Parfois, nous sommes étonnés et nous ne pouvons pas comprendre la pensée divine, mais nous devons avoir foi. Si vous étudiez la Bible avec honnêteté de cœur, vous grandirez, et vous progresserez en sagesse et en maturité.

Seule la parole de Dieu peut venir séparer le vrai du faux, et vous donner la lumière afin de connaître Dieu réellement en esprit et en vérité. Jésus est venu apporter le royaume de Dieu sur terre, pour donner la vie de l'esprit, et sa puissance. Les émotions ne nous emmènent pas forcément à la vérité. Cherchez à toujours mieux le connaître. C'est Lui qui se révélera à vous par sa grâce ; soyez humble et demandez-lui de se révéler à vous.

Aujourd'hui, décidez-vous d'apprendre quelque chose de nouveau, décidez-vous d'ouvrir votre cœur, décidez-vous d'écouter ce que Dieu veut vous dire. Lisez la Bible, vous découvrirez par vous-même qui est Jésus, ce qu'il a fait, ce qu'il enseigne. Dieu se révélera à vous à travers cette

lecture, alors ne la lisez pas comme un roman, mais de manière sérieuse, recueillie, en réfléchissant et méditant vraiment sur ce qui est écrit.

Le système de renouvellement est motivé par les points suivants :

✓ Un projet de bonheur et de paix

Dieu a un projet de paix pour vous, mais le diable a un projet de trouble. "Car je connais les projets que j'ai formés sur vous, dit l'Éternel, projets de paix et non de malheur, afin de vous donner un avenir et de l'espérance." Jérémie 29 : 11 Dieu a besoin que vous entendiez sa parole pour que vous puissiez recevoir cette graine d'espérance et de foi ; il a besoin de semer dans votre cœur des projets pour votre couple, votre travail, vos enfants... Ces projets viennent de Dieu, et ce sont eux qui apporteront la joie et l'épanouissement dans votre vie.

Dieu a de grands projets pour votre vie ! Il ne veut pas que vous viviez dans la désolation, emprisonné par votre passé, il a un avenir merveilleux pour chacun de nous. Dieu est grand et Il voit les choses en grand. Nous, nous limitons nos projets à cause de nos raisonnements humains. Mais Dieu voit l'avenir en grand et Il veut que nous

ayons de l'espérance. Dieu nous dit qu'un nouveau départ est possible pour chacun d'entre nous ! Si vous le désirez et si vous avez foi dans le Seigneur Jésus, une nouvelle vie peut commencer. Désormais, envisagez votre avenir comme étant jalonné de victoires.

Recherchez la volonté de Dieu et mettez votre vie en accord avec ce que Dieu désire pour vous. Dieu veut que vous éleviez vos pensées à la hauteur des Siennes, pour que vous puissiez voir et vivre tout ce qu'Il a prévu pour vous. Ses pensées sont grandes, Ses projets merveilleux et Il veut que vous les viviez.

La distraction et le découragement sont les deux causes majeures qui poussent les gens à abandonner les projets que Dieu a semés dans leur cœur. C'est pour cette raison que le Seigneur vous invite jour après jour à veiller sur cette semence afin qu'elle ne se flétrisse pas. Et si vous voulez qu'elle soit forte et qu'elle porte du fruit, vous devez la nourrir de la Parole de Dieu et de la prière.

Le manque de constance est un autre danger. Plusieurs personnes ont des idées qui leur viennent de Dieu, mais elles oublient aussitôt soit par crainte des difficultés, par peur de ne pas être à la hauteur, soit par paresse. Il est vrai que suivre Dieu n'est pas

facile, mais c'est bien plus épanouissant : nous sommes heureux dans ce que nous faisons, nous sommes comblés par notre relation avec le Seigneur, nous aidons notre prochain.

Pour combattre cela, il peut être bon de marquer sur une feuille les projets de Dieu afin de s'en souvenir et de ne pas les laisser s'envoler. Ce que Dieu désire pour notre vie, pour notre Église, à court terme ou à long terme... Notons-le afin de nous fixer un cap à suivre qui ne change pas tous les matins parce que nous avons déjà oublié ce que Dieu nous a dit la veille.

Attachez-vous aux desseins de Dieu pour les voir se réaliser. Il a mis tout Son espoir en vous et Ses projets ne sont que bonheur. Il veut faire de vous un champion qui va de victoires en succès, car avec Dieu, nous devons nous attendre à vivre des choses nouvelles, marchant vers l'excellence.

✓ L'amour

Vous ne pouvez pas vous imaginer à quel point vous êtes aimé de Dieu. Chaque jour, Son regard bienveillant est sur vous et Son amour vous accompagne. Cela démontre combien Son amour pour vous est grand et combien Il désire également que votre vie soit réussie et que vous soyez béni.

Dieu vous aime, c'est pour cela qu'Il a renouvelé Son alliance avec vous. « Car Dieu a tant aimé le monde qu'il a donné son Fils unique, afin que quiconque croit en lui ne périsse point, mais qu'il ait la vie éternelle. » Jean 3 : 16

Cet amour doit présenter trois dimensions :

- **L'amour vertical : entre l'homme et son Dieu.** Celui qui aime Dieu cherchera à faire une nouvelle chose pour Lui chaque jour de sa vie. Aimer Dieu est notre plus grand devoir et privilège.

Voici comment nous devons aimer Dieu : de tout notre cœur, de toute notre âme, de tout notre force et de toute notre pensée. « Il répondit : Tu aimeras le Seigneur, ton Dieu, de tout ton cœur, de toute ton âme, de toute ta force, et de toute ta pensée ; et ton prochain comme toi-même. » Luc 10 : 27

Le cœur ici n'a rien à avoir avec cet organe qui pompe le sang, mais il s'agit ici de notre homme intérieur incluant notre âme et notre esprit. Nous devons aimer Dieu jusqu'à l'extrême de nos capacités ; qu'il s'agisse de notre intellect, de notre volonté, de notre force, de nos émotions. Aimer Dieu c'est aussi aimer Sa parole, Sa présence, c'est

aussi Lui obéir (Jean 14 :15, Jean 14 : 21). Nous ne devons jamais aimer une personne ou une chose plus que Dieu

- **L'amour horizontal** : l'amour de l'homme envers son prochain. Vous ne sauriez aimer votre prochain d'un amour Agape si vous n'aimez pas d'abord Dieu. L'apôtre Jean nous enseigne ce qu'on appelle l'Agape dans 1 Jean 4 : 7-8, 12, 20 :

« Bien-aimés, aimons-nous les uns les autres ; car l'amour est de Dieu, et quiconque aime est né de Dieu et connaît Dieu. Celui qui n'aime pas n'a pas connu Dieu, car Dieu est amour. ...Personne n'a jamais vu Dieu ; si nous nous aimons les uns les autres, Dieu demeure en nous, et son amour est parfait en nous. Si quelqu'un dit : J'aime Dieu, et qu'il haïsse son frère, c'est un menteur ; car celui qui n'aime pas son frère qu'il voit, comment peut-il aimer Dieu qu'il ne voit pas ? Et nous avons de lui ce commandement : que celui qui aime Dieu aime aussi son frère. »

- **L'amour intérieur** : l'amour de soi-même. Dieu nous recommande de prendre l'exemple sur l'amour de soi pour exprimer l'amour envers son prochain : « tu aimeras ton prochain comme toi-même ».

Si une personne ne s'aime pas, quel est l'exemple qu'il tirera pour l'expression de l'amour pour son prochain ? S'aimer soi-même peut se traduire par rechercher la justice, fuir l'impudicité, et rechercher le royaume de Dieu.

Certaines personnes ont du mal à s'aimer à cause du mal qu'ils ont causé dans le passé. Mais nous devons apprendre que l'amour de Christ nous assure du pardon de nos péchés. Romains 8 : 1 « Il n'y a donc maintenant aucune condamnation pour ceux qui sont en Jésus Christ. »Celui qui s'aime prend soin de son corps, de son esprit et aussi de son âme.

✓ La bonne volonté

« Si vous avez de la bonne volonté et si vous êtes dociles, Vous mangerez les meilleures productions du pays » Ésaïe 1 : 19

« Le serviteur qui, ayant connu la volonté de son maître, n'a rien préparé et n'a pas agi selon sa volonté, sera battu d'un grand nombre de coups... » Luc 12 : 47-48

« Que vous en semble ? Un homme avait deux fils ; et, s'adressant au premier, il dit : Mon enfant, va travailler aujourd'hui dans ma vigne. Il répondit :

Je ne veux pas. Ensuite, il se repentit, et il alla. S'adressant à l'autre, il dit la même chose. Et ce fils répondit : Je veux bien, seigneur. Et il n'alla pas. Lequel des deux a fait la volonté du père ? Ils répondirent : Le premier. Et Jésus leur dit : Je vous le dis en vérité, les publicains et les prostituées vous devanceront dans le royaume de Dieu. Car Jean est venu à vous dans la voie de la justice, et vous n'avez pas cru en lui. Mais les publicains et les prostituées ont cru en lui ; et vous, qui avez vu cela, vous ne vous êtes pas ensuite repentis pour croire en lui. » Matthieu 21 : 2832

« Jésus, s'étant assis vis-à-vis du tronc, regardait comment la foule y mettait de l'argent. Plusieurs riches mettaient beaucoup. Il vint aussi une pauvre veuve, elle y mit deux petites pièces, faisant un quart de sou. Alors Jésus, ayant appelé ses disciples, leur dit : Je vous le dis en vérité, cette pauvre veuve a donné plus qu'aucun de ceux qui ont mis dans le tronc" Marc 12 : 41-43

« Et l'Éternel dit à David, mon père : Puisque tu as eu l'intention de bâtir une maison à mon nom, tu as bien fait d'avoir eu cette intention." 2 Chroniques 6 : 8

Faire preuve de volonté, c'est changer d'état d'esprit et se concentrer sur nos objectifs à long terme. Plus vous voudrez atteindre un but précis, plus vous aurez besoin d'une force de volonté importante et plus vous devrez faire preuve d'autodiscipline et de courage, et ce, afin que votre objectif devienne atteignable. Réussir ses objectifs de vie requiert d'être une personne dotée d'une force de volonté, qui reste motivée et déterminée, mais surtout capable d'affronter la peur du rejet ou la peur de l'échec, qui sont souvent des conséquences de notre ego trop importantes.

Ainsi, avoir la volonté de faire ce qu'il faut afin d'atteindre l'objectif final permet de se débarrasser des tentations éventuelles, des peurs d'échouer et de prendre confiance en soi. Trouver la motivation est facile dès lors que nous avons une idée (un objectif).

Motivées par l'envie de réussir, nos pensées positives viennent d'elles-mêmes. Cependant, nous devons rester motivés au quotidien. C'est l'absence de cette régularité qui nous conduit à manquer de motivation en général. Et pourtant, il est nécessaire de rester motivé par la volonté, grâce à la volonté et par l'intermédiaire de la volonté.

Bien trouver la volonté conduit à être motivé. Avoir la motivation au travail ou dans le cadre d'un projet permet de prendre des actions concrètes pour atteindre ses objectifs et donc d'atteindre le succès. Dès lors que nous atteignons le succès, nos peurs, d'échouer diminuent d'autant plus que nous avons réussi. Par conséquent, nous savons à quel point la force de volonté est essentielle au chemin que nous venons de parcourir.

> **Avoir la volonté de faire ce qu'il faut afin d'atteindre l'objectif final permet de se débarrasser des tentations éventuelles, des peurs d'échouer et de prendre confiance en soi.**

Cependant, le plan d'action est essentiel, au risque d'être confronté à la démotivation. Il permet de fixer des objectifs précis et de disposer de toutes les informations pour atteindre son but : échéances, missions, tâches, réalisations, itérations… Cela permet d'entretenir la motivation et d'atteindre tous les objectifs que nous nous fixons progressivement.

"La bonne volonté, quand elle existe, est agréable en raison de ce qu'elle peut avoir à sa disposition, et non de ce qu'elle n'a pas. Car il s'agit, non de vous exposer à la détresse pour soulager les autres, mais de suivre une règle d'égalité : dans la circonstance présente votre superflu pourvoira à leurs besoins, afin que leur superflu pourvoie pareillement aux vôtres, en sorte qu'il y ait égalité, selon qu'il est écrit : Celui qui avait ramassé beaucoup n'avait rien de trop, et celui qui avait ramassé peu n'en manquait pas." 2 Corinthiens 8 : 12-15

« Cela est bon et agréable devant Dieu notre Sauveur, qui veut que tous les hommes soient sauvés et parviennent à la connaissance de la vérité. » 1Timothée 2 : 3-4

✓ La prière

La prière est l'un des outils les plus puissants dont nous disposons pour changer notre environnement. Et ce qui est merveilleux, c'est qu'une personne qui prie pour développer l'habitude de passer du temps avec Dieu pour se connecter avec Lui et Lui parler de ses soucis et arrête de se plaindre et de perdre du temps dans des bavardages inutiles.

La prière, c'est le moyen par lequel nous réclamons l'intervention du ciel dans nos affaires terrestres, c'est aussi le moyen par lequel nous disons à Dieu : " Seigneur, je suis incapable de le faire de moi-même. Je t'en supplie, aide-moi ! Aide-nous ! " C'est une manière de s'humilier devant Dieu. Une des qualités importantes que tout chrétien devrait avoir, est celle d'intercéder. Vous voulez voir les choses changer positivement dans votre vie, famille, pays et partout ailleurs ? Critiquez moins et priez plus. Plus vous priez pour les autres et plus l'amour de Dieu à leur égard grandit en vous. En gros, pour plus aimer les gens, à la façon de Dieu, il faut passer plus de temps à prier pour eux. La prière devrait être une habitude de vie, une pratique permanente. "Priez sans cesse."1 Thessaloniciens 5 : 17

✓ **La capacité de s'adapter au changement positif**

Dieu nous appelle premièrement à la transformation par l'Esprit, afin de devenir des êtres spirituels ; mais il nous invite également à nous adapter au changement, afin de ne pas nous retrouver en déphasage avec notre société. Comprenez que le changement est nécessaire pour entrer dans le plan divin. En effet, pour accomplir

la mission de Dieu, pour marcher suivant Sa volonté, nous devons agir selon Ses pensées qui sont bien souvent éloignées des nôtres. Ainsi, nous devons d'abord faire tout un travail de changement au niveau de nos pensées pour pouvoir ensuite accomplir la volonté divine. C'est pour cela que Dieu nous fait passer par des épreuves, car ces situations sont destinées à nous transformer.

La plupart des temps, nous savons ce que Dieu attend de nous. Mais nous préférons rester campés sur nos positions et vivre notre vie comme nous l'entendons. Dans ces moments-là, Dieu nous fait vivre des situations nouvelles pour nous amener à rentrer dans Sa pensée. S'adapter au changement est une nécessité et nous devons garder le cœur ouvert aux nouveautés. Mais cela ne doit pas être non plus, une raison pour faire n'importe quoi : le changement positif doit être en accord avec la Bible. Changer pour changer, sans aucun réel motif, est davantage un signe d'instabilité que d'adaptation. Une personne qui veut changer de mari après une dispute doit plutôt chercher à se réconcilier avec ce dernier qu'à vouloir le changer. Celui qui remarque un changement négatif qui vient du diable doit le refuser.

Sachez donc vous adapter aux situations nouvelles et ne pas rester figés sur des acquis ni sur des conceptions anciennes. Face à la vie de tous les jours, vous devez apprendre à renouveler votre façon de voir pour avoir un regard nouveau. La routine et les habitudes sont des obstacles au changement et à l'excellence.

Ne pensez pas que le changement est une question d'âge, et que c'est plus difficile pour une personne âgée d'évoluer. C'est faux, car tout dépend du caractère. Le changement est têtu. La preuve est que nous avons été des bébés et aujourd'hui, plusieurs sont des parents.

Dieu nous invite à mettre en pratique Ses projets. Lesdits projets pour notre vie sont bien réels, mais il nous appartient d'y croire ou pas ; de travailler pour les voir s'accomplir, ou de ne rien faire et ne pas avancer.

Dieu veut que nous entrions pleinement dans notre appel. Mais pour cela, il doit d'abord transformer notre mentalité, changer nos pensées, ôter le formalisme qui nous empêche de vivre Sa puissance. Nous sommes conditionnés par notre éducation, par notre culture et il nous est difficile d'en sortir. Notre passé nous tient prisonnier et nous empêche d'avancer vers l'avenir.

Combien de fois certains cherchent à imiter une personne qu'ils considèrent comme un modèle ? Mais ils ne pourront jamais exprimer leur propre personnalité tant qu'ils cherchent à reproduire celle d'une autre personne ; c'est incompatible et cela entraîne une perte de confiance.

Nous ne pouvons pas dire : « Je veux être comme telle ou telle personne », car Dieu veut développer notre identité et les capacités qu'il nous a données. Au lieu de ne voir des modèles que chez les autres, nous devons prendre conscience des dons que Dieu a mis en nous.

Nous devons faire plus que nous adapter au changement. Nous devons le vivre, le comprendre, l'embrasser. Nous devons changer si nous ne voulons pas nous retrouver en retard par rapport à la société, parce que décaler que finalement, nous ne sommes même plus capables de communiquer avec les gens qui nous entourent. N'oublions pas que Jésus nous envoie vers ce monde qui ne le connaît pas, afin de lui communiquer la Parole de vie. Nous devons aussi faire attention au décalage qui existe souvent entre les pensées et les actes.

Mais si nous voulons le voir se réaliser, nous devons mettre en œuvre Ses projets et ne pas nous contenter d'y penser indéfiniment. C'est un choix que vous devez faire : vous investir dans le plan que Dieu a pour votre vie, et vous le verrez se réaliser, ou rester immobile et passer à côté. Dieu met devant vous des opportunités, c'est à vous de les saisir !

« Mettez en pratique la parole, et ne vous bornez pas à l'écouter, en vous trompant vous-mêmes par de faux raisonnements. » Jacques 1 : 22 La vie n'est pas un parcours figé. Au contraire, elle évolue sans cesse. Et l'objectif de cette évolution est de toujours être en phase avec les plans de Dieu, car s'il faut changer pour entrer dans le plan de Dieu, nous devons ensuite continuer d'évoluer afin de nous adapter aux nouveaux objectifs de Dieu. Et lorsque nous sommes dans la destinée de Dieu, nous sommes bénis. Dieu réalise Son travail et Ses œuvres par Ses mains.

Chapitre VII
La main de Dieu

La main de Dieu est une expression anthropomorphique pour désigner Dieu, Sa manifestation, Son action et Sa puissance (encyclopédie). La main est la partie du corps humain qui termine le bras et qui sert à la préhension et au toucher. Par rapport à la tête qui décide, la main est l'agent, ou le pouvoir d'exécution. De nombreuses expressions utilisant le mot « main » sont liées à la réalisation d'un travail. La main symbolise aussi le pouvoir d'agir de Dieu.

« Ce que Sa bouche a dit, Sa main l'accomplira » La Bible parle à plusieurs reprises de la main droite de Dieu. Elle se veut une image du sommet de la force et de la capacité. Dans les passages qui spécifient la main droite de Dieu, la force est un élément clé. La main droite de Dieu a créé l'univers avec excellence. Réalisez que votre main est bien petite et que celle du Seigneur est immense.

« C'est ma propre main qui a fondé la terre, ma main droite qui a déployé le ciel. Il suffit que je les appelle et ils se présentent tous ensemble » Esaïe 48 : 13

La main, instrument de la plupart des travaux, devient l'emblème du travail lui-même, expression du caractère ; mais elle peut être une main diligente ou paresseuse. « Tout ce que ta main trouve à faire, fais-le selon ton pouvoir ; car il n'y a ni œuvre, ni combinaison, ni connaissance, ni sagesse, dans le shéol, où tu vas. » Ecclésiaste 9 : 10 (Bible Darby)

Lorsque la main de Dieu se pose sur Ses enfants, ils expérimentent l'extraordinaire Divin. Un exemple de la main de Jésus. « Et un des chefs de synagogue, nommé Jaïrus, vient ; et le voyant, il se jette à ses pieds ; et il le suppliait instamment, disant : Ma fille est à l'extrémité ; je te prie de venir et de lui imposer les mains, afin qu'elle soit sauvée, et qu'elle vive. » Marc 5 : 22 (Bible Darby)

Dieu donne le pouvoir aux hommes et utilise leurs mains pour manifester sa puissance et Son excellence. Vous devez les reconnaître et vous associer avec eux en cas de besoin, pour la réussite de vos travaux. En cas de maladie que les médecins ont échoué de guérir, la main de Dieu peut agir au travers Ses serviteurs. « ils saisiront des serpents ;

s'ils boivent quelque breuvage mortel, ils ne leur feront point de mal ; ils imposeront les mains aux malades, et les malades, seront guéris. » Marc 16 : 18

En Israël, les prophètes étaient une manifestation de la main de Dieu au milieu du peuple ou dans la vie d'un individu, soit pour bénir, soit pour juger. Toutefois, Deutéronome 2 : 15 nous renseigne que la main de l'Éternel fut aussi sur eux pour les détruire... Dieu avait utilisé les mains de David pour vaincre Goliath. « Aujourd'hui l'Éternel te livrera entre mes mains, je t'abattrai et je te couperai la tête ; aujourd'hui je donnerai les cadavres du camp des Philistins aux oiseaux du ciel et aux animaux de la terre. Et toute la terre saura qu'Israël à un Dieu. » 1 Samuel 17 : 46

« La parole de l'Éternel fut adressée à Ézéchiel, fils de Buzi, le sacrificateur, dans le pays des Chaldéens, près du fleuve du Kebar ; et c'est là que la main de l'Éternel fut sur lui. » Ézéchiel 1 : 3

« Jaebets invoqua le Dieu d'Israël, en disant : Si tu me bénis et que tu étendes mes limites, si ta main est avec moi, et si tu me préserves du malheur, en sorte que je ne sois pas dans la souffrance !... Et Dieu accorda ce qu'il avait demandé" 1 Chroniques 4 :10

« Tous ceux qui les apprirent les gardèrent dans leur cœur, en disant : Que sera donc cet enfant ? Et la main du Seigneur était avec lui " (Luc 1 : 66) La main de Dieu est assez grande :

✓ **Pour nous protéger**

« Ne crains point, car je suis avec toi ; ne sois pas inquiet, car moi je suis ton Dieu. Je te fortifierai ; oui, je t'aiderai ; oui, je te soutiendrai par la droite de ma justice. » Ésaïe 41 : 10 (Bible Darby)

✓ **Pour nous bénir**

« Je ferai de toi une grande nation, je te bénirai ; je rendrai ton nom grand, et tu seras une source de bénédiction » Genèse 12 : 2

✓ **Pour nous consoler**

« Béni soit Dieu, le Père de notre Seigneur Jésus-Christ, le Père des miséricordes et le Dieu de toute consolation, qui nous console dans toutes nos afflictions, afin que, par la consolation Don't nous sommes l'objet de la part de Dieu, nous puissions consoler ceux qui se trouvent dans quelques afflictions ! » 2 Corinthiens 1 : 3-4

✓ Pour nous relever

« Combien qui dît à mon sujet : Plus de salut pour lui auprès de Dieu ! Pause. Mais toi, ô Eternel ! Tu es mon bouclier, tu es ma gloire, et tu relèves ma tête. » Psaume 3 : 3-4

✓ Pour stopper l'Ennemi

« Et qui me fait échapper à mes ennemis ! Tu m'élèves au-dessus de mes adversaires, Tu me délivres de l'homme violent. » 2 Samuel 22 : 3,49

Ayez confiance en Sa main puissante et victorieuse. Réclamez cette protection et cette abondance divines. Elles sont à vous par la foi, grâce au prix payé par Jésus à la croix... !

✓ Elle nous aide à nous lever par la foi pour faire Son travail.

« La main du Seigneur était avec eux, et un grand nombre de personnes crurent et se convertirent au Seigneur » Acte 11 : 21

Nous activons la main de Dieu à travers Sa parole, comme Jésus a dit : « Beni soit celui qui écoute la parole de Dieu et la garde ! » Luc 11 : 28 Dieu pose Sa main sur vous par pure grâce. Par Son Esprit Saint, Il vous donne une capacité

surnaturelle qui vous permet de réaliser des choses hors du commun, des exploits. Elie, en courant, est arrivé avant Achab à Jizreel alors que plusieurs chevaux tiraient le char de ce dernier.

Chaque moment de votre vie doit être bien utilisé. Tant d'obstacles, tant de choses peuvent prendre votre temps. Mais, l'apôtre Paul exhorte à racheter le temps, à saisir l'occasion « parce que les jours sont mauvais ».

Dans les récits d'Esdras et de Néhémie, Sa « bonne main », traduction littérale conservée par Segond, c'est Sa main protectrice, favorable (Esd 7 : 9 8 : 18, Ne 2 : 8-18 etc.). La main droite est en général la main que la plupart des gens utilisent pour écrire, réaliser un travail minutieux, porter quelque chose de lourd, agir avec force et précision... C'est généralement la main la plus habile, la plus adroite, la plus forte, celle qui agit efficacement. La vie est parfois pénible, mais Dieu nous tend alors Sa main réconfortante. Nous ne sommes jamais hors de Sa portée. Nous faisons tous des plans pour organiser notre vie, mais Dieu sait ce qui est bon pour nous. Nous devons aussi, savoir et croire que notre vie est dans la main de Dieu. Nous ne devons pas prendre notre destin en main et nous rebeller si le plan de Dieu ne concorde

pas avec le mien. Sachez que notre destinée est entre les mains du Seigneur ; par Sa main, Il nous délivre de nos ennemis et de nos persécuteurs (Psaumes 31 : 15). Il nous ouvre Sa main et nous rassasie de biens (Psaumes 104 : 28).

Entre Ses mains, abandonnons-nous ; entre Ses mains, abandonnons nos projets. Toutefois, non pas ce que nous voulons, mais que Sa volonté soit faite (Corinthiens 4 : 7 ; Psaume 37 : 23, 24). Dieu est toujours prêt à nous aider et toujours attentif aux problèmes de Son peuple (Jérémie 8 :6 ; Psaume 53 :2) ; mais les hommes ne Le cherchent pas.

« Cependant, ô Éternel, tu es notre père ; Nous sommes l'argile, et c'est toi qui nous as formés, Nous sommes tous l'ouvrage de tes mains. » Esaïe 64 : 8

Que la main de Dieu vous fasse vivre une accélération divine dans les circonstances dans lesquelles vous vous trouvez. Autour de vous, il y a peut-être quelqu'un qui est tiré par le cheval des relations, qui peuvent lui donner un poste élevé ; il y a peut-être une autre personne qui est sur le cheval des diplômes que vous n'avez pas ou une autre qui a le cheval du compte en banque bien garni qui vous manque. Bénissez votre Dieu, car

tout ce qu'il vous faut, c'est Sa main sur votre vie ! Et parce que Sa main se pose sur votre vie, vous expérimenterez l'extraordinaire divin et les surpasserez tous en un temps record.

Conclusion

L'excellence dont Jésus-Christ fait preuve est la plus haute qualité de vie et de service physique et spirituel. Dieu a donné Son fils unique en sacrifice (ce qu'il avait de meilleur) avec amour, afin de nous sauver. Étant donné que nous sommes sauvés pour servir, ce service ne doit pas se faire n'importe comment. Nous devons servir Dieu selon Son standard qui est l'Excellence.

Dieu est le Dieu de l'Excellence. L'excellence est l'empreinte de la noblesse de Dieu. Tout chrétien doit y aspirer, c'est un processus dans lequel il s'engage à offrir à Dieu ce qu'il a de meilleur avec joie, crainte, humilié et amour, tout en cherchant à s'améliorer constamment. Daniel surpassait les chefs et les satrapes, parce qu'il y avait en lui un esprit supérieur ; et le roi pensait à l'établir sur tout le royaume. (Daniel 6 : 3). A l'instar de Daniel et Joseph, nous sommes équipés par l'Esprit de Dieu pour fournir des solutions inspirées de la sagesse insurpassable de l'Éternel aux problèmes de ce monde ou aux environnements de travail dans lesquels nous nous trouvons.

Nous assumons la responsabilité des choses que nous disons ou faisons. Mais à quelle hauteur mettons-nous la barre ?

« De même que vous excellez en toutes choses, en foi, en parole, en connaissance, en zèle à tous égards, et dans votre amour pour nous, faites-en sorte d'exceller aussi dans cette œuvre de bienfaisance. » 2 Corinthiens 8 : 7

Que notre mode de vie, nos relations, nos chansons, notre travail, notre prédication, nos maisons, nos biens, toute notre vie démontre l'excellence dans le Seigneur Jésus-Christ. Puissent nos vies rendre les incrédules désireux de connaître et de servir le vrai Dieu.

Références

En ligne

- https://topbible.topchretien.com/dictionnaire/connaissance de Yves PETRAKIAN
- https://emcitv.com/thierry-tshinkola/video/grandir-dans-la-connaissance-de-dieu-46047.
- htmlttps://mohammedsanogo.org/la-mainde-dieu-se-pose-sur-toi/
- https://www.adoredieu.com/actualite/interview-du-groupe-facebookjeunes-chretiens/
- http://labiblenousjuge.overblog.com/2019/05/lecon-biblique-n166-la-puissance-de-la-main-dedieu.html
- Source:https://bible.knowingjesus.com/Fran%C3%A7ais/topics /MainDe-Dieu-Sur-Les-Gens Président David O. McKay, dans son livre Gospel Idéals.
- https://emcitv.com/william-joutet/texte/l-interdit-bannit-la-gloire-lapresence-et-la-puissance-de-dieu-2095.html
- https://www.google.com/amp/s/fr.aleteia.org/2018/08/07/les-personnagesde-lancien-testament-samson-la-forcefragile/amp
- http://www.croixsens.net/jesus/pecheur-dhommes.
- https://frequencechretienne.fr/la-discipline-dans-la-vie-dun-chretien/

Livres

- STÉPHANIE Milot, le succès ça s'apprend, les Éditions de l'Homme, 2012.
- JOHN C. Maxwell, vaincre l'adversité, un monde différent, 2001.
- GOLEMAN, Daniel. L'intelligence émotionnelle tome 2 : cultiver ses émotions pour s'épanouir dans son travail, Editions Robert Laffont, 1999.

www.ingramcontent.com/pod-product-compliance
Lightning Source LLC
Chambersburg PA
CBHW071922210526
45479CB00002B/523